中国当代著名美术家艺术研究

魏中兴
山水写生

主编／贾德江　　北京工艺美术出版社

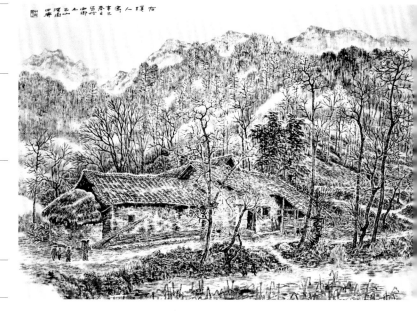

魏中兴艺术简介

魏中兴（子峰），原籍浙江诸暨，生长于陕西。绘画启蒙于西府王鸿续，拜师于画家罗平安，进修于中国画研究院高级研修班。现为中国美术家协会会员、陕西国画院特聘画家。

作品入选中国美协主办的 2007 年第三届全国中国画展，2002 年、2004 年全国中国画作品展，首届、第三届、第四届中国西部"大地情"画展，2003 年全国当代花鸟画艺术大展，"海潮杯"全国中国画作品展等。

作品获中国美协主办的"延安颂"美术作品展三等奖、欢庆十六大中国西部"大地情"画展优秀奖、纪念红军长征 70 周年中国画展优秀奖、内蒙古自治区成立 60 周年中国画名家提名展优秀奖。

1996 年由辽宁美术出版社出版《魏中兴山水画集》，2006 年由北京工艺美术出版社出版《21 世纪有影响力画家个案研究·魏中兴》，2013 年由陕西人民美术出版社出版文集《山中看山》。

封面画/这方水土（局部）
封底画/塬畔农家

个性与精神的独白

●贾德江

——魏中兴山水写生的美学本色

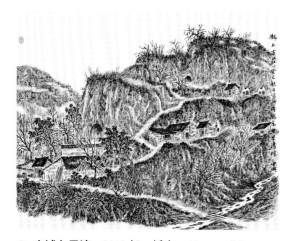

◎ 庆城七里湾　2013年　纸本　60cm × 76cm

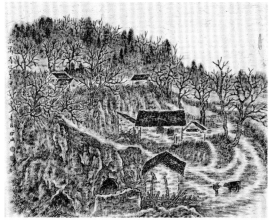

◎ 尚家寺　2014年　纸本　60cm × 76cm

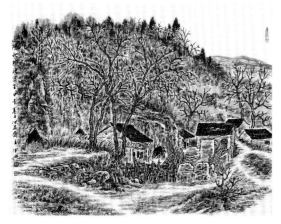

◎ 千阳早春　2014年　纸本　60cm × 76cm

展读魏中兴百幅山水写生，我注意到，他最早的一幅写生始于1988年，最近的一幅写生是在2014年。也就是说，在长达26年的艺术之旅中，他一直坚持户外写生，坚持"师造化"的传统，到大自然中去写真山水，且写生的热情与日俱增，乐此不疲。正如他在《外积内修，穷神知化》一文中所言："尽管在户外写生，跋山涉水，风吹日晒，比在画室艰辛，但与山川云水直接对话，投身其怀抱，相依相恋，物我两忘，不知'山川脱胎于予也，予脱胎于山川也'，这辛辛之乐，我是视为至乐的。"很显然，魏中兴在写生中品尝快乐，渴求着物我神遇迹化的豁然开悟之境，目的是为他的山水画在传统笔墨的探赜索隐中获得更强的表现力，使自己的创造精神得到充分发挥，从而使自己的作品富有生机和活力，富有个性和创造。

其实，中国山水画历来就有"师古人"、"师造化"传统，不过自明清以来，临摹成风，使山水画从形式到内容都失去了生命力，虽也不乏像石涛那样敢于革新的山水大家，但有创意的高手毕竟不多，其中一个重要的原因是缺乏生活，丢掉了"师造化"这个传统。魏中兴是在认真研究了中国画传统，研究了阻挠中国画发展的原因之后，并受到李可染、张仃等人在上世纪50年代以外出写生为标志所取得的丰硕成果的影响，而自觉身体力行重视写生的。他说："以山水画来讲，这千年来一直居主导地位的画种，从范宽到黄宾虹，历代名师大家无不取资于自然，深究于画理，通过长期的外积内修，也就是'外师造化，中得心源'这一中国画的创作理念去创作，从而彰显出东方绘画的美学精神，铸就了山水画史上的一座座高峰。"在这里，魏中兴看到了师法自然的创造力，看到了走出自然的失败，看到了"画家尽可能在这宽泛的空间中，找寻

符合自身的切入点"（魏中兴语）。魏中兴山水写生的切入点是"地气"而非"天籁"。他对他生活之地的关中平原和八百里秦川、厚沃的黄土高原、举目无尽的陇山渭水，有着深深的眷念。他倾听着这世代酣睡的黄土地的喘息声，感受那无声的山野田园、沟壑疏林、庭院农舍的历史沧桑。他说，"徜徉其间，对景创作，心中会有莫名的畅意"。

或许是受宋人范宽、李唐等的影响，他崇尚北派山水的写实画风，或许是他的生活经历和沉稳内敛的性格所致，他更愿意选择实写型的表现方法，实实在在地去描绘他眼前的景物。他探索的重点是如何把带有写生特点的山水画和包括笔墨在内的传统表现程式加以完美地融合，使他的山水写生更具有主观个性和更具有传统的笔墨精神。他似乎意识到，在写实中表现精神，既是他内心情感的需要，也是传统笔墨语言走向现代的诉求。

他的山水写生，偏重于自然景观，而且多取材于乡间大地的平凡景色。他很少画那些震撼人心的全景山水，也不是那种"山河颂"的社稷礼赞，更有别于近人的江山新貌和革命胜迹。他画的就是在西北普通山村就可以看到的寻常景色，它是不同乡土的山川地理，它是富于浓郁气息的乡野图卷。他力图展现的是与人类同在的永恒自然，是我们这个生生不息的民族的栖息之地，是充满生气的家园。画中景观的呈现，以写实为主，其主体是一些静态的山梁、土岗、林径、田舍等，不取"恍兮惚兮"的模糊印象，也不用"似与不似之间"的提炼符号，从整体和局部而言，颇有真实感。画中描绘的是笪重光所谓"真境""实景"，有接近油画风景的写实之处，又有高度的综合运用，既不乏传统山水画的营养，又在艺术化合中借鉴了西方现

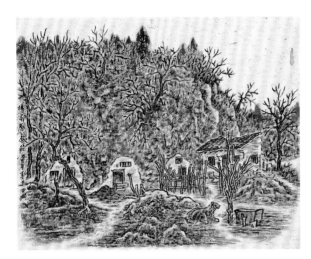

◎ 杨家塬　2014年　纸本　60cm×76cm

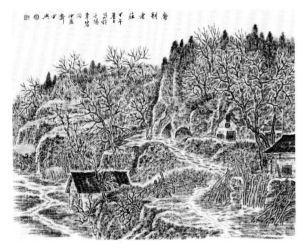

◎ 磨朝庄　2014年　纸本　60cm×76cm

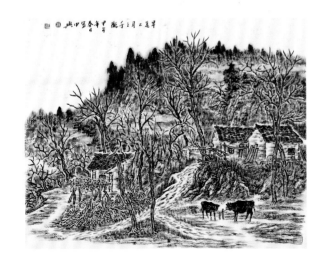

◎ 早春二月　2014年　纸本　60cm×76cm

代艺术的视觉观念。他"实"写他所见所感的乡土景物，构图不求奇险，总是在平实的构图中强调空间的层次和饱满，追求微观与宏观的结合，竭力以自己丰富的语汇发展传统的笔墨语言。由于他立足于景观实景的呈现，所以他使用的笔墨语言不是大笔头的水墨写意方式，也不同于严谨工整具有装饰意味的工笔画法，而是重墨色运用，以健笔、繁皴、密点为主要操作方式的新架构、新语言、新境界。

魏中兴的山水写生，大多是在浑厚深沉的西北高原上努力探索不同的笔墨表现方式，传统山水画中的勾、皴、擦、点、染在他的山水写生中都派上用场。笔墨运用特别以干皴渴点见长，皴出山石的体和面，点出它们的隆起与凹陷，这种源于北宋范宽"雨点皴"的独特语汇在他的手中完成了观念和形态的深化和发展。魏中兴紧紧抓住贴近生活、实境写生这一基本点，以细勾、细皴、细点、细染为主要画法，呈现出"景越实境越真"的一己家数。其中堂奥是密里有情、密里有韵、密里点线交织、密里含浑无尽。他的每幅作品所必需的元素是齐备的，有线有面、有点有皴、有擦有染、有泼有积、有浓有淡、有燥有润、有疏有密、有虚有实，尤其是西法的光彩、明暗、透视、构成等不露痕迹地融进他的笔墨中，使画面密而不塞、繁而不杂、满而不堵，层次井然，务使整体气厚思沉，强化了他得之于太行、秦岭、巴山、陇塬、渭北等各地景观的真切感受，直呈大自然的本色，增强了画面的立体感、质量感、空间感。他似乎不强调惊人之笔，也不强调逼人之势，强调的是整体的和谐和由此生发出来的一个自然天成的山乡田园之美。其行笔之沉、之苍、之雄，其运墨之清、之润、之厚，其造境之真、之趣、之深，几乎都不在前人蹊径之中。虽笔墨严谨繁密，却自然朴素，余味回甘。

庄子云："朴素而天下莫能与之争美。"故朴素是一种不表现之美、不张扬之美，是一种出乎本质的天然之美。魏中兴正是以这种"朴素"的大美，诉说着起

伏山峦、秃秃塬顶、横断立土、蜿蜒山路、坎坎沟壑、稀疏林木、隐露农家的粗厚与质朴、孤野与苍茫，诉说着内心浓郁的乡情与感动。正是由于这片皇天后土的独特内涵和慷慨赠予，引领魏中兴形成了"致广大，尽精微"的笔调，标识出属于自己的山水创造。

无疑，魏中兴自成面貌的山水写生，已经在如今名家辈出的山水画坛别立宇宙，自成家法，体现了当代山水画的一个新趋势，即在西方艺术思潮的强势之下，中国画的自强不息与积极创新。当求新变异成为当代艺术的标准时，中国传统艺术对内在精神质量的注重，对外在艺术形式的兼容，更显示出其千年的凝重与博大。魏中兴的山水写生提醒我们，抓住"写生"这一重要环节，"温故而知新"，是推动中国山水画现代化进程的不二法门。

我读过魏中兴《山中看山》的文集，无意中发现他在研习山水画的路上，一直坚持理论研究与绘画实践并行，对于传统与现代的关系他是深思熟虑的，他的山水写生，实际上是他的理论哲思在画纸上的延伸。不可否认，画家应当力求笔墨技巧的精进，但画家的基础不完全建立在技巧上，技巧必须伴有理论的支撑，才能完成它的最高使命。魏中兴所以对中国山水画的美学品格有着深层的把握，正是得益于他启开了理论与技巧互动的双翼，使他的作品呈现出与前人与同代画家"和而不同"的艺术面貌。我不敢说，这种接受西方现实主义、出之以中国书法式笔墨的乡土山水是发展传统山水画的唯一正途，但我以为，作为当代山水画家的魏中兴，已在20世纪50年代形成写实山水画的基础上，由"外师造化，中得心源"的主观性、虚拟性向追求更加内在的当代人的灵魂精微表现的方向又迈出了一步。在某种意义上，这是对中国传统写意山水的符号化、程式化的突破。透过这种局部线面点皴的重组再创和整体构建的理性把握，让我们看到的是一种新的图式组合，一种对笔墨独立审美价值更大自由度的发挥。他把一定视野内可见的长林崇冈、梯田沃野

◎ **西边陇坻** 1988 年 纸本 45cm × 56cm

纳入审美把握对象，从而开拓了山水画内涵与外貌的新天地，创造了足以引发当代观者乡土之情、兴建设家园之感的宏远意境。这当是魏中兴这些山水写生的现代意义所在。

当然，魏中兴的这些作品尚存在着些许对景写生的局限，若提升到艺术创作的层面上，还需要从平均着力的画面上，增强虚实意识，寻找更具有视觉张力的画面结构，还需要气韵生动的意境营构。但我不怀疑他的能力。我坚信，有着深厚传统底蕴和理论建树的饱学之士魏中兴，一定会创作出超越写生而更具笔墨个性和时代品格的山水画作品。这是他长期综合修养冶炼的必然结果。

2014 年 4 月 18 日完稿于北京王府花园

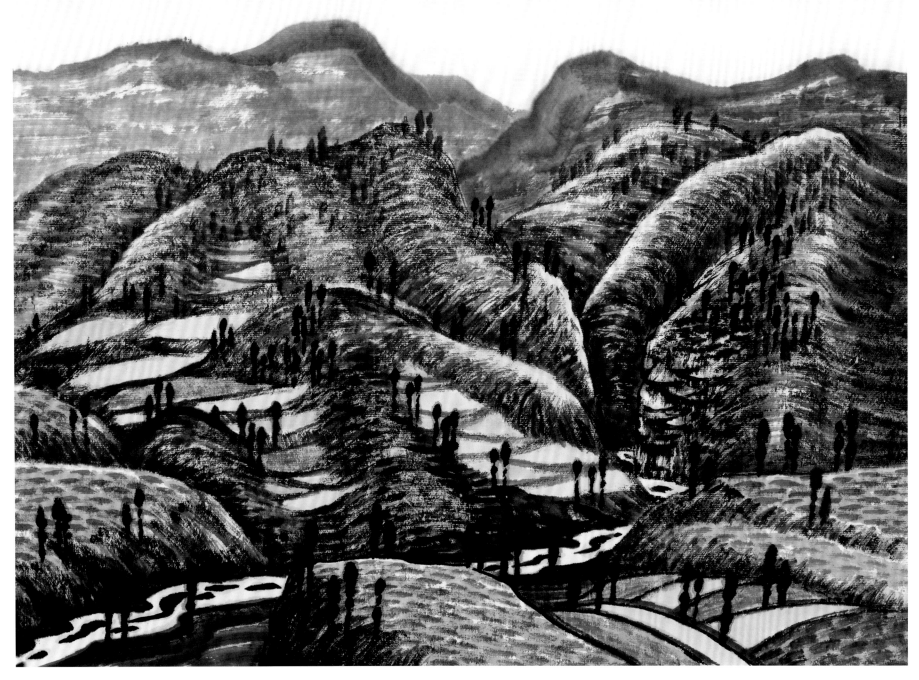

西山印象 癸酉年之溽暑日写水滨之画 九九年夏日写水滨之画

◎ **西山印象** 1989 年　纸本　45cm × 56cm

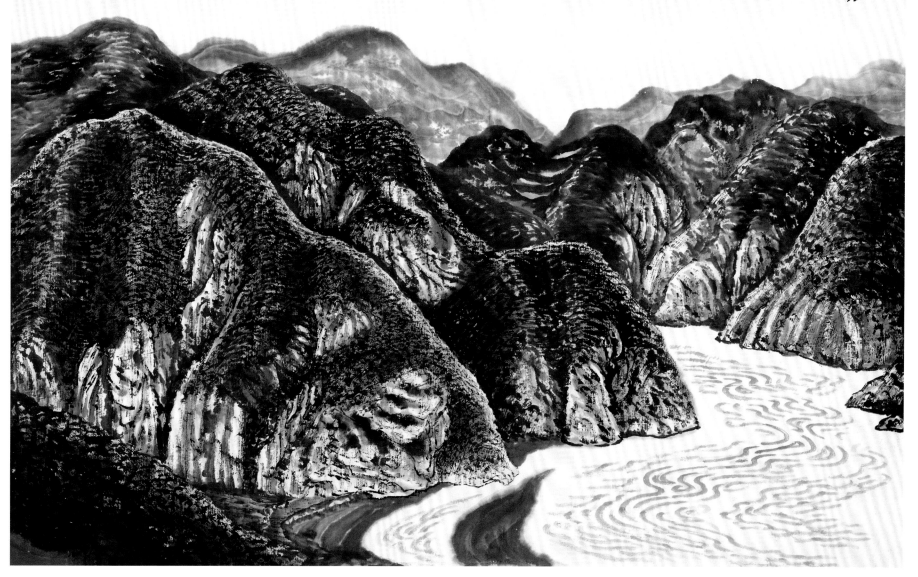

◎ 方塘堡山色　1989 年　纸本　38cm × 50cm

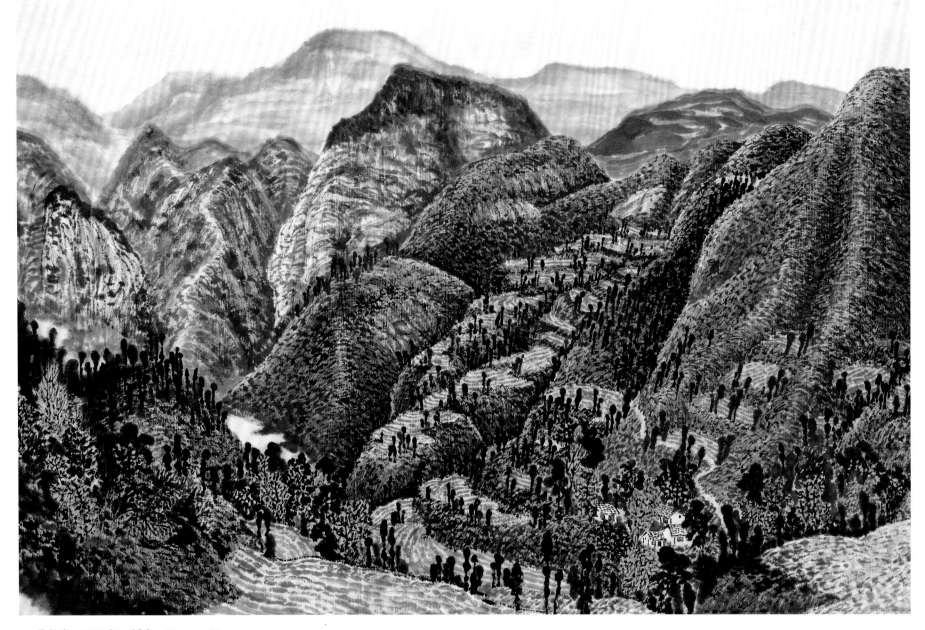

◎ **佛爷崖** 1990年 纸本 38cm × 50cm

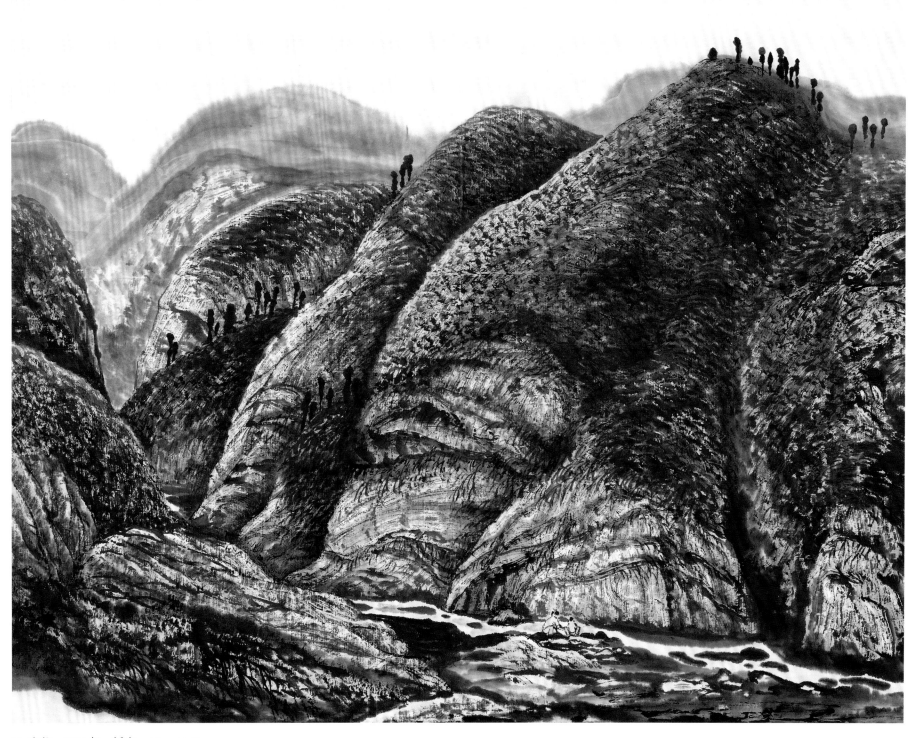

◎ **幽谷** 1990 年　纸本　44cm × 51cm

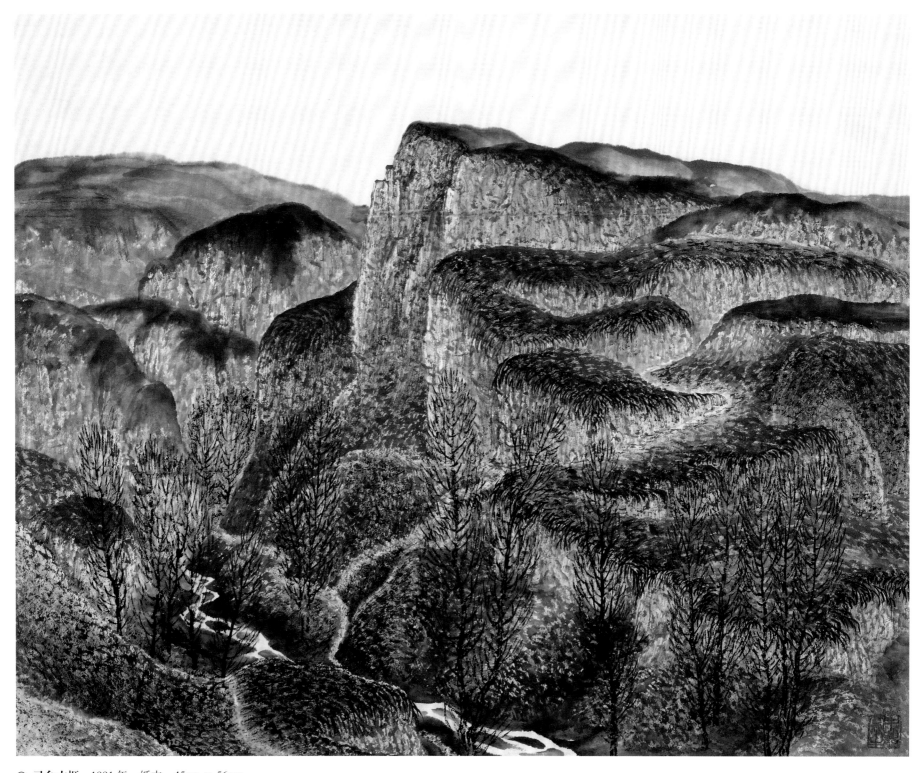

◎ **灵台古塬** 1991 年 纸本 45cm × 56cm

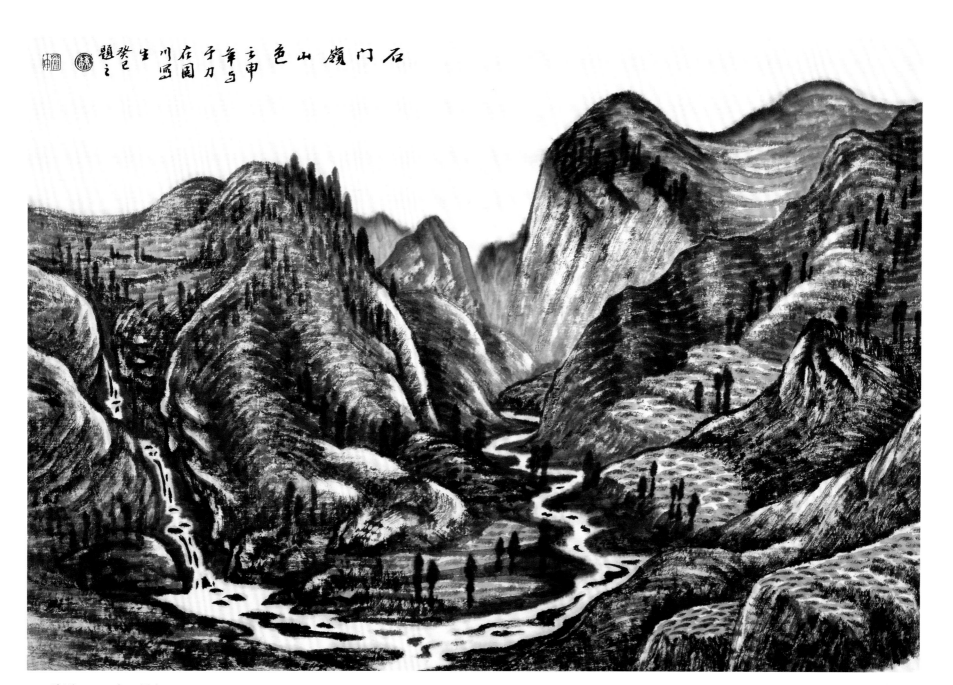

石门岭色山主年于在川生鹜题之 申�z刀围画写

◎ 石门岭　1992 年　纸本　47cm × 65cm

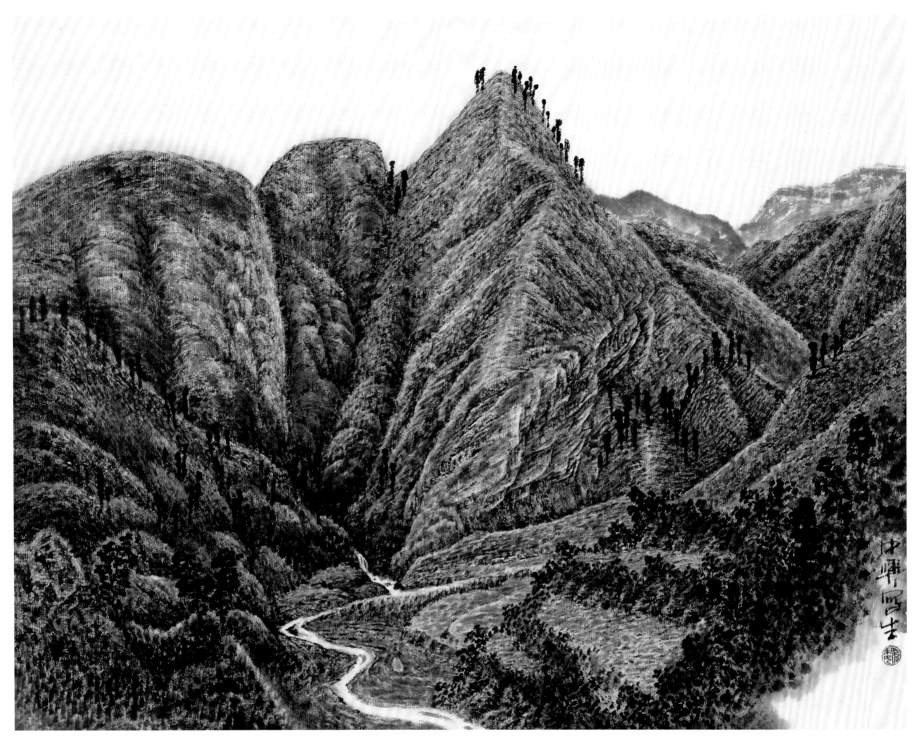

◎ 林家村山色　1993年　纸本　54cm × 68cm

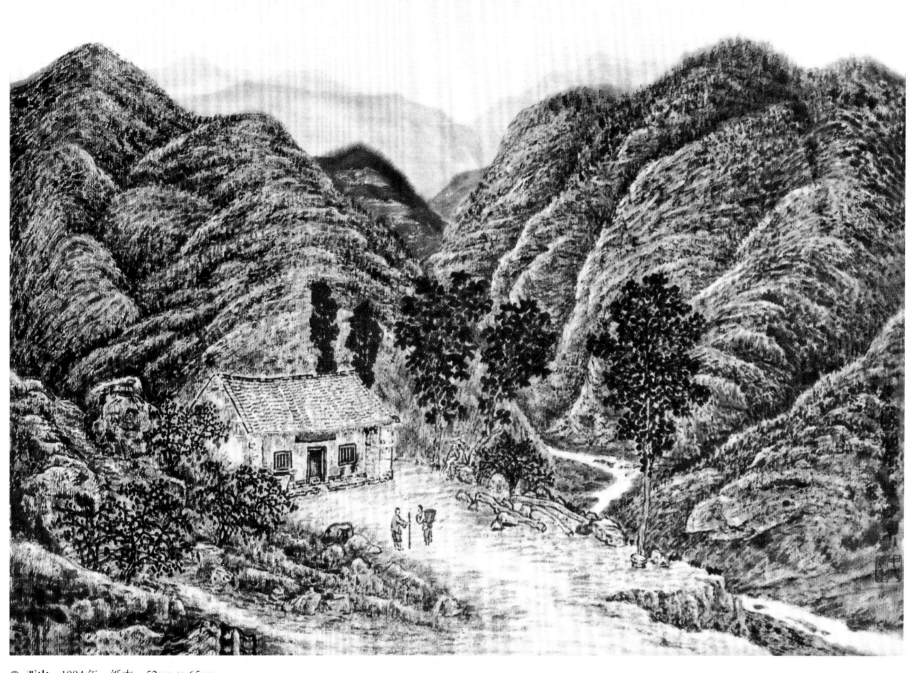

◎ **西山** 1994 年 纸本 52cm × 65cm

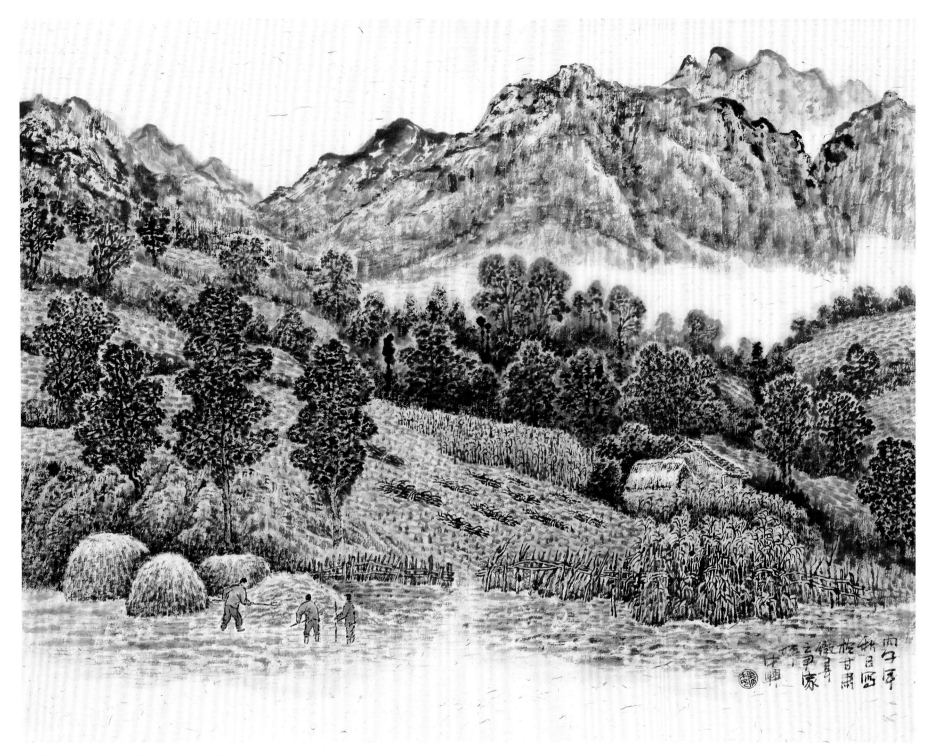

◎ **尹家坪** 1996年 纸本 45cm × 56cm

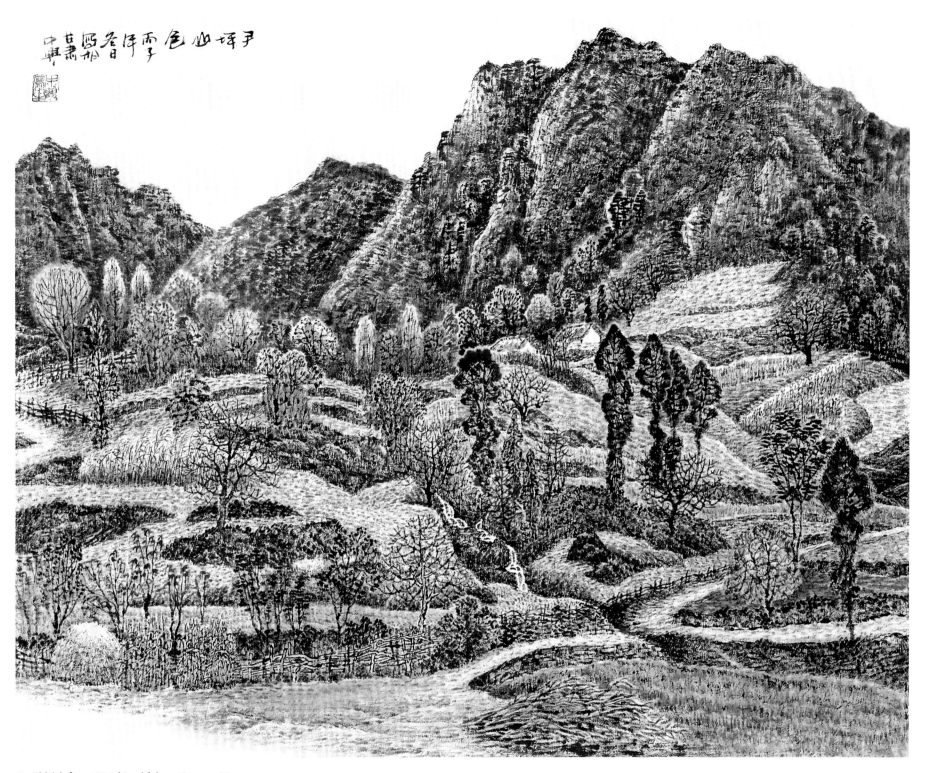

◎ 尹坪山色　1996 年　纸本　45cm × 56cm

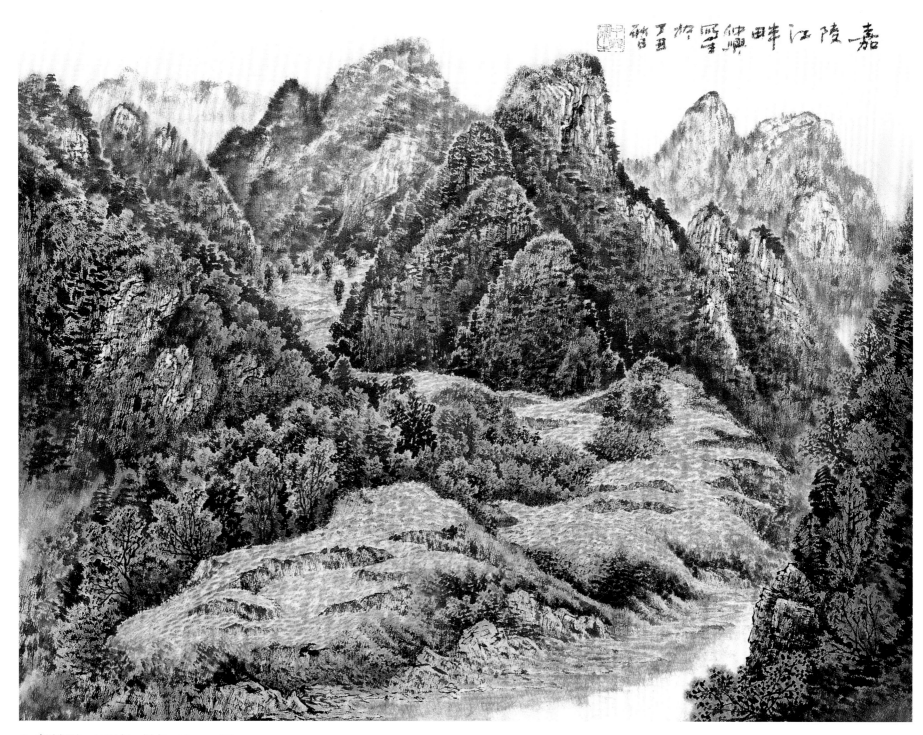

嘉陵江畔 雪后写生 中兴画

◎ **嘉陵江畔** 1997年 纸本 45cm × 56cm

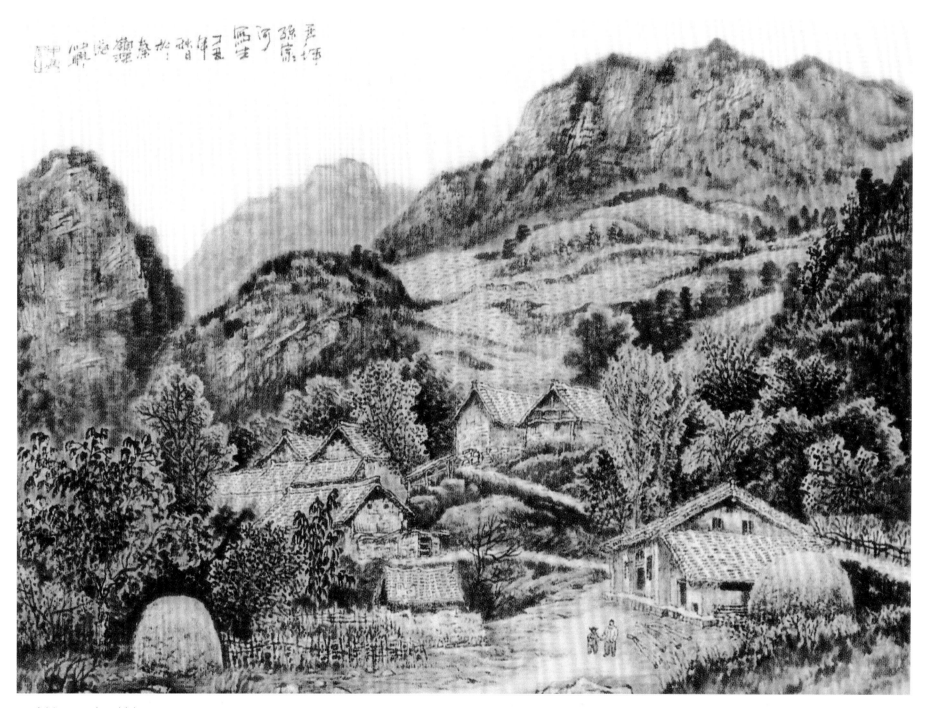

◎ 岩坪　1997年　纸本　45cm × 56cm

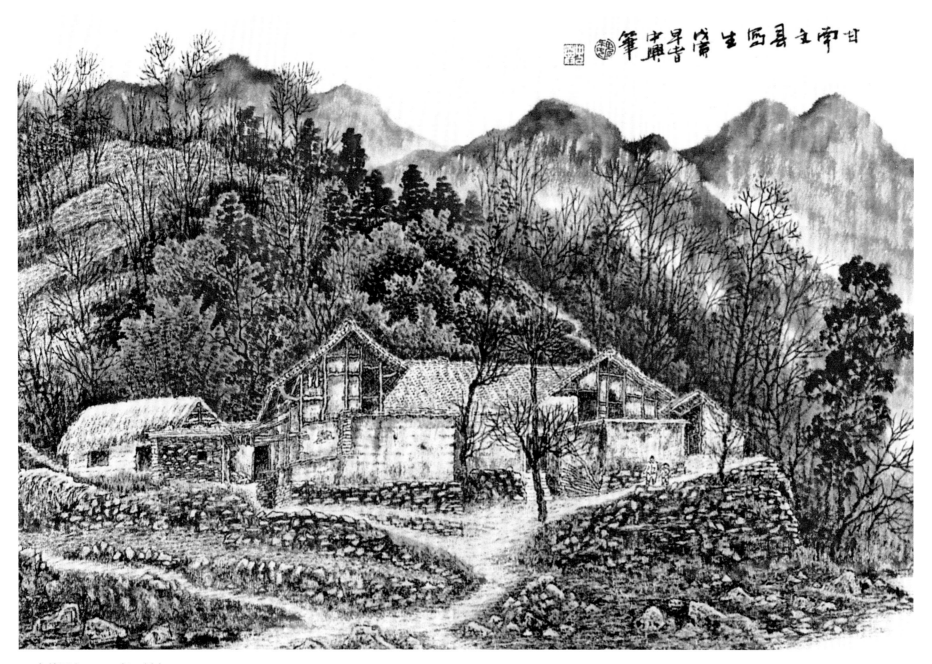

◎ **文县写生** 1998 年 纸本 45cm × 56cm

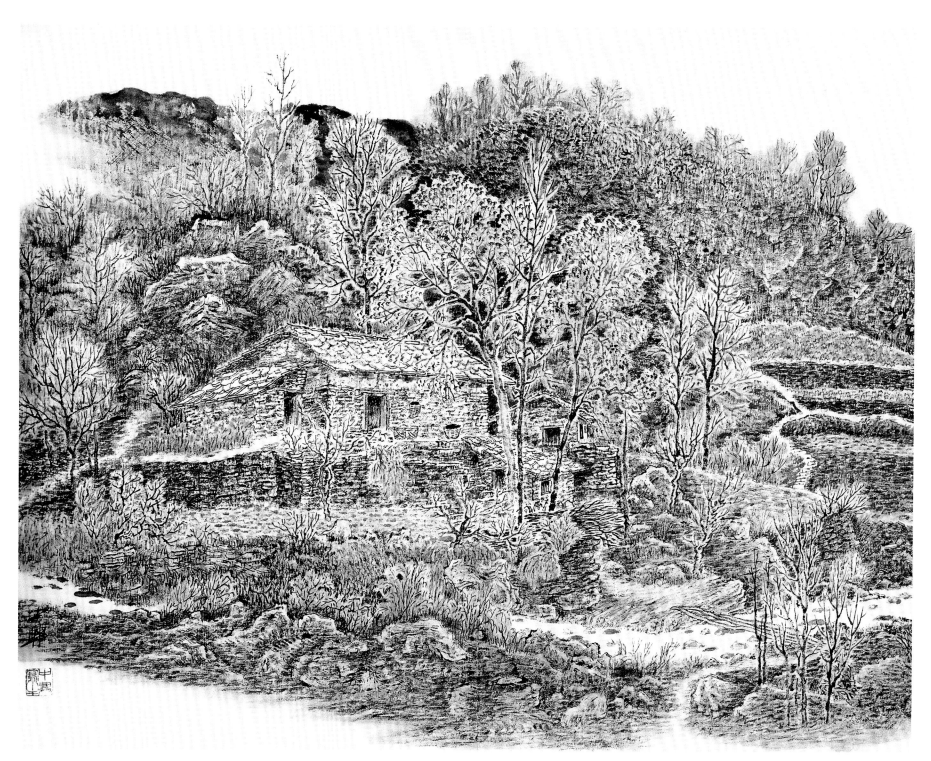

◎ **山里人家** 1999 年 纸本 53cm × 67cm

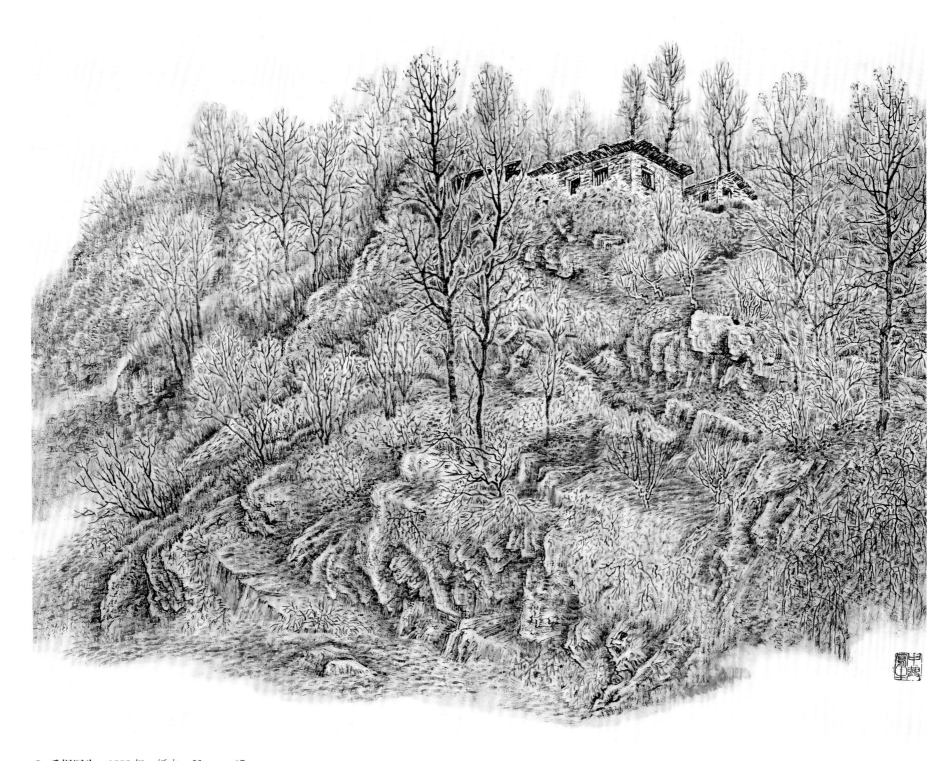

◎ **毛坝写生** 1999年 纸本 53cm × 67cm

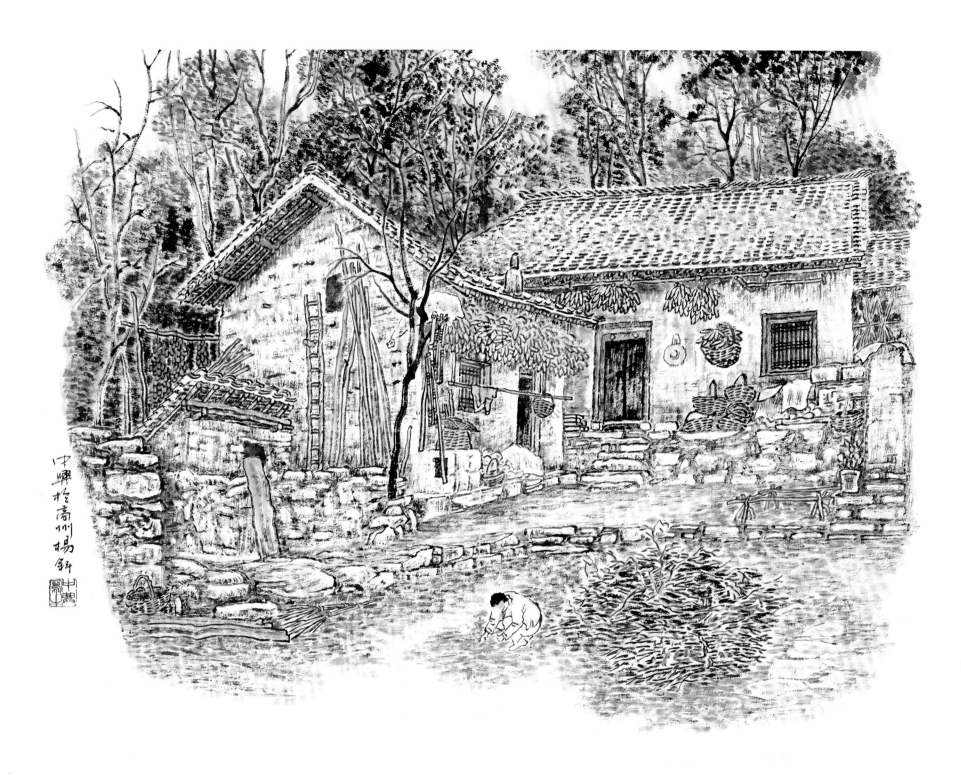

◎ 杨斜之秋　1999 年　纸本　53cm × 67cm

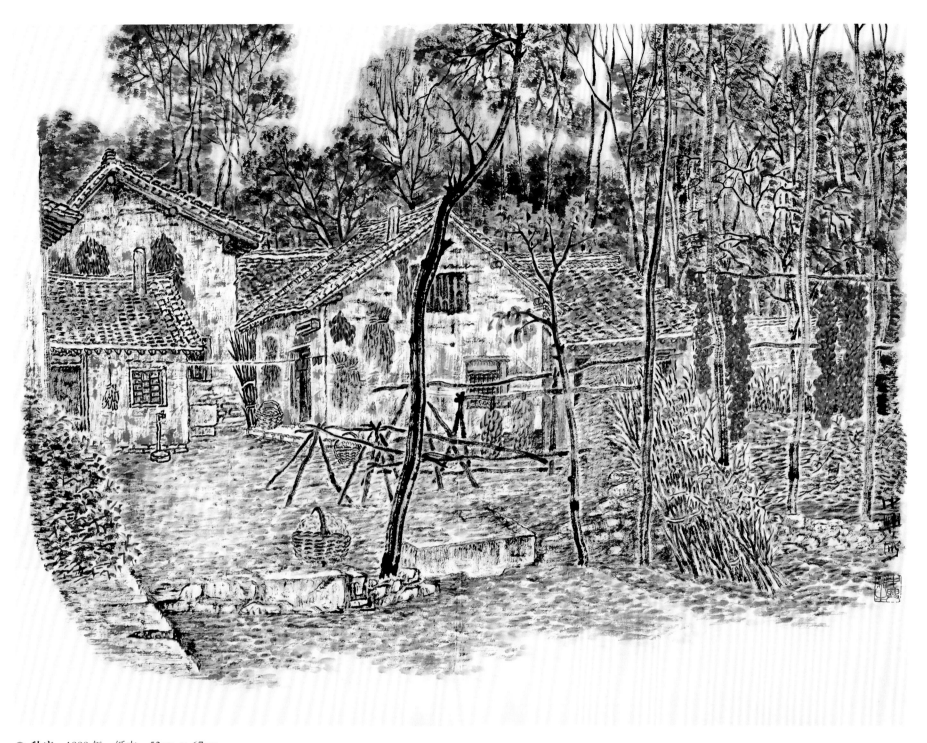

◎ **秋庄** 1999 年 纸本 53cm × 67cm

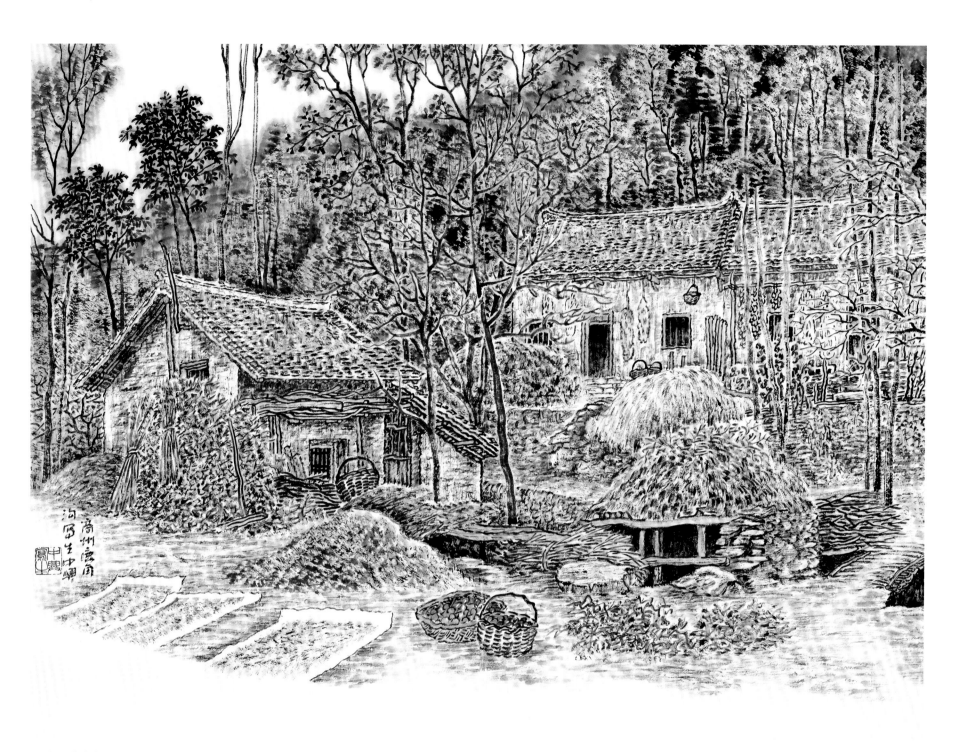

◎ **商州鹿角村** 1999年 纸本 53cm × 67cm

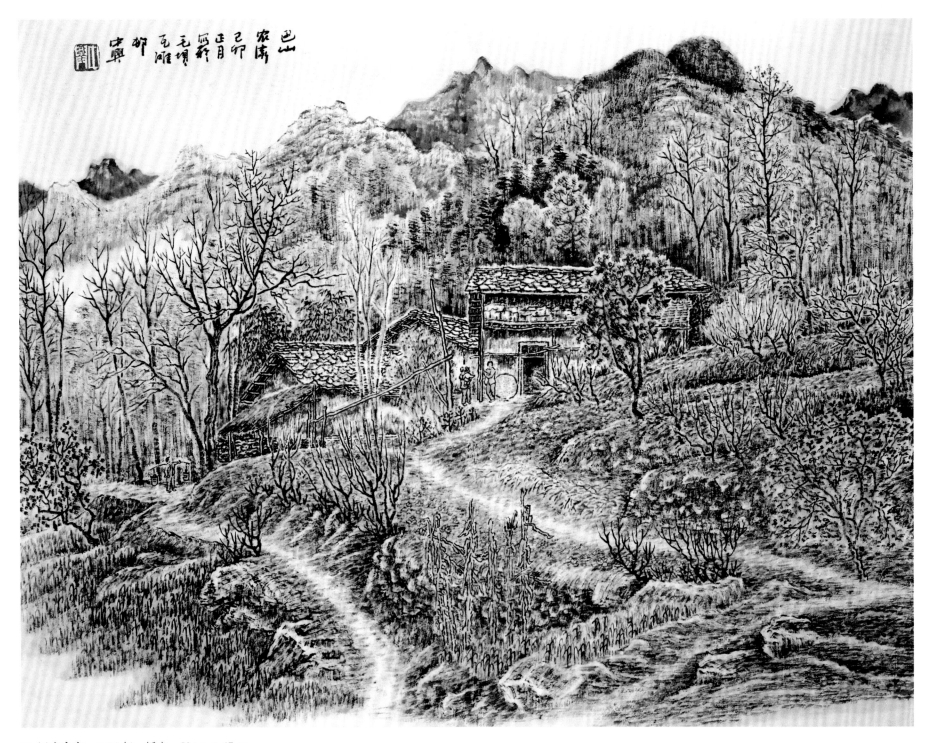

◎ **巴山农家** 1999 年 纸本 53cm × 67cm

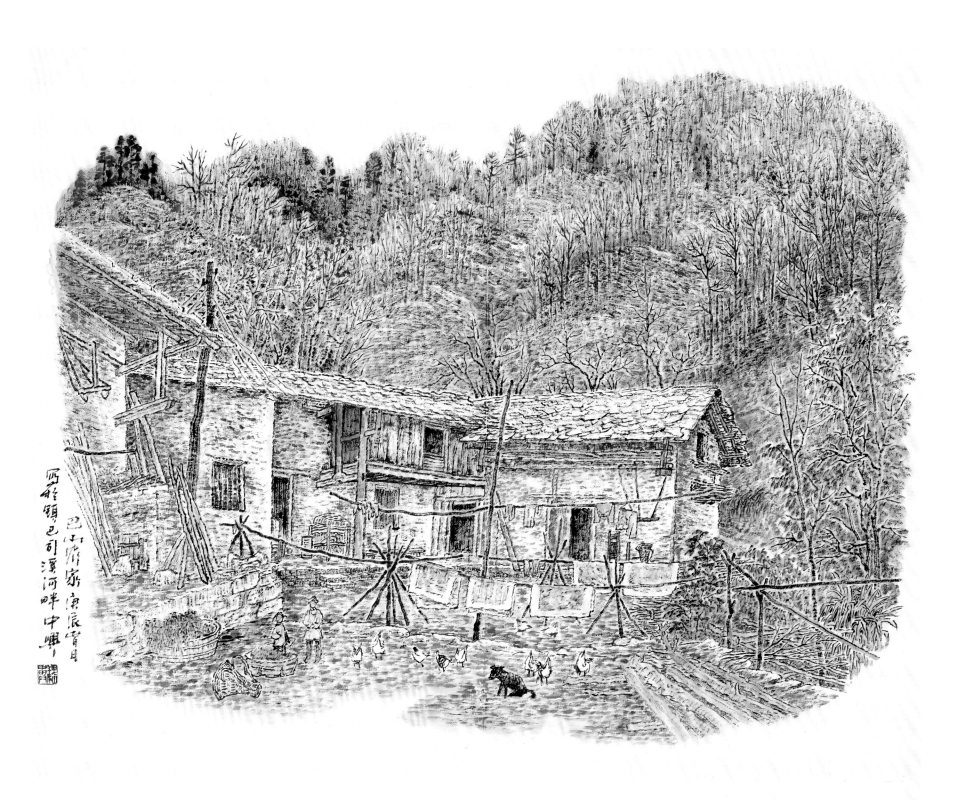

◎ **巴山农家** 2000年 纸本 70cm × 86cm

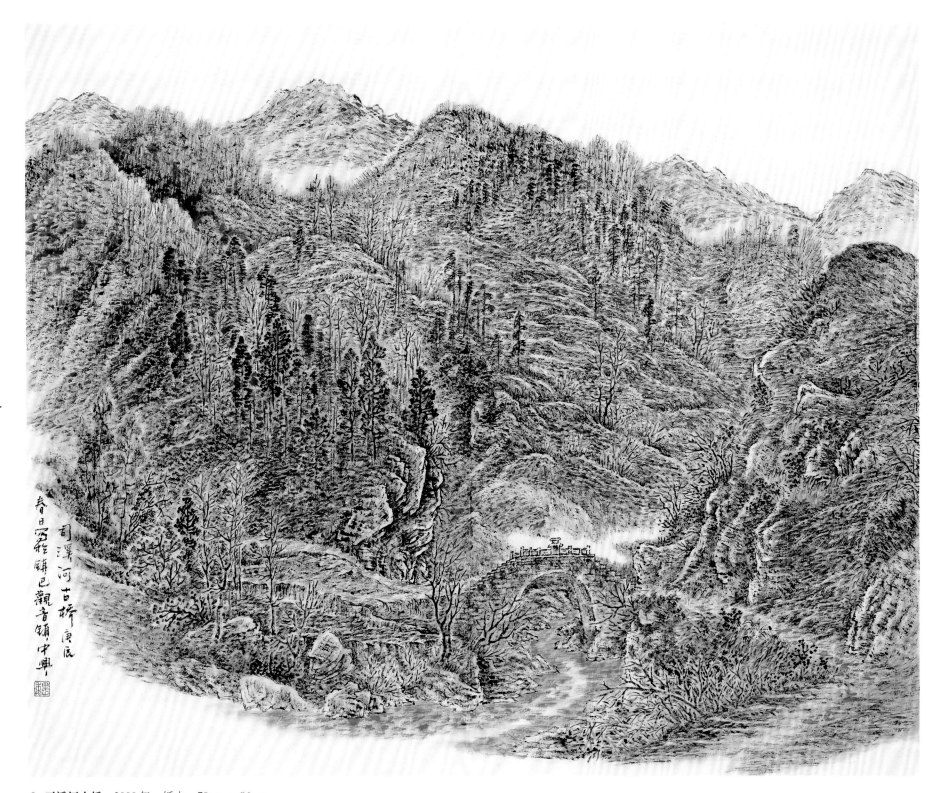

◎ 司溪河古桥　　2000 年　　纸本　　70cm × 86cm

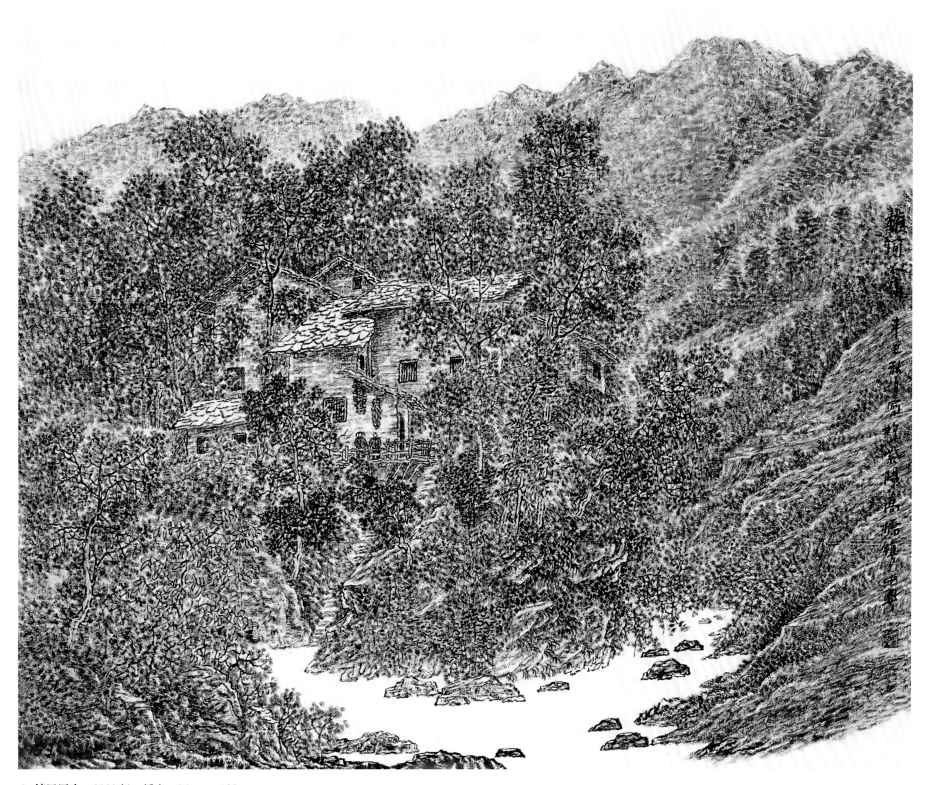

◎ **镇巴写生** 2000 年 纸本 96cm × 120cm

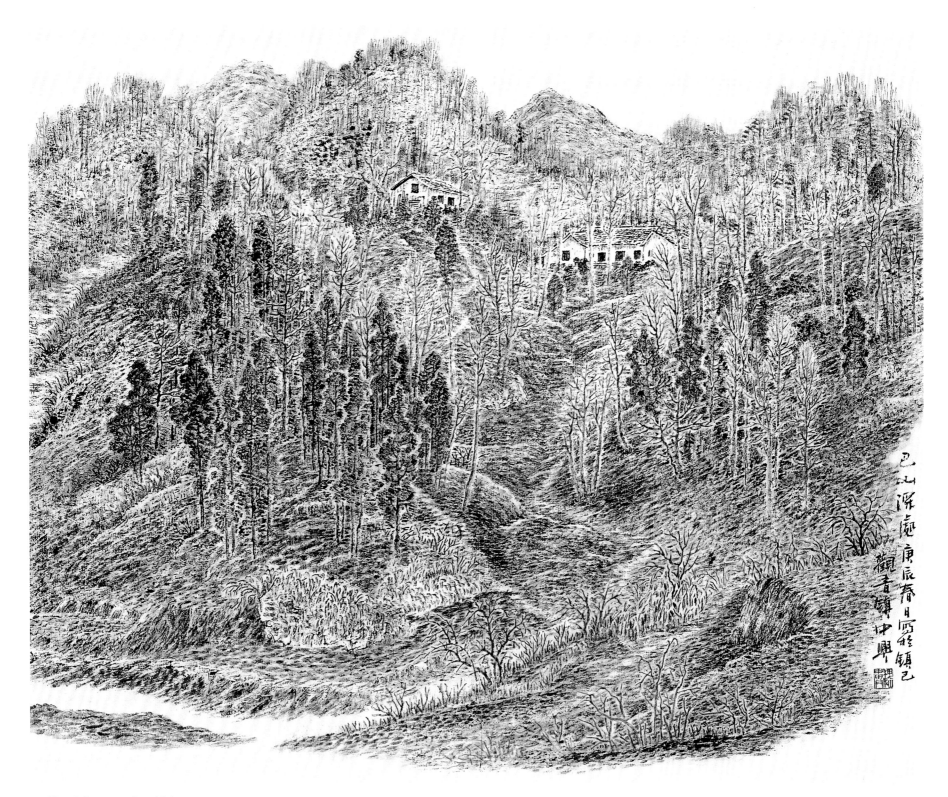

◎ **镇巴山色** 2000年 纸本 70cm × 86cm

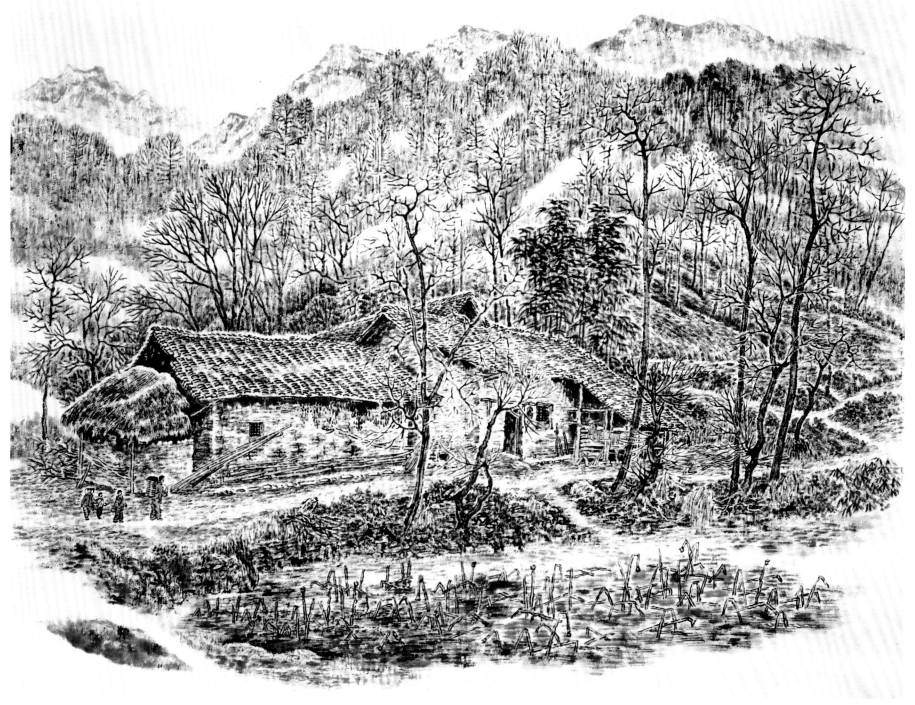

◎ **左溪人家** 2001年 纸本 65cm × 80cm

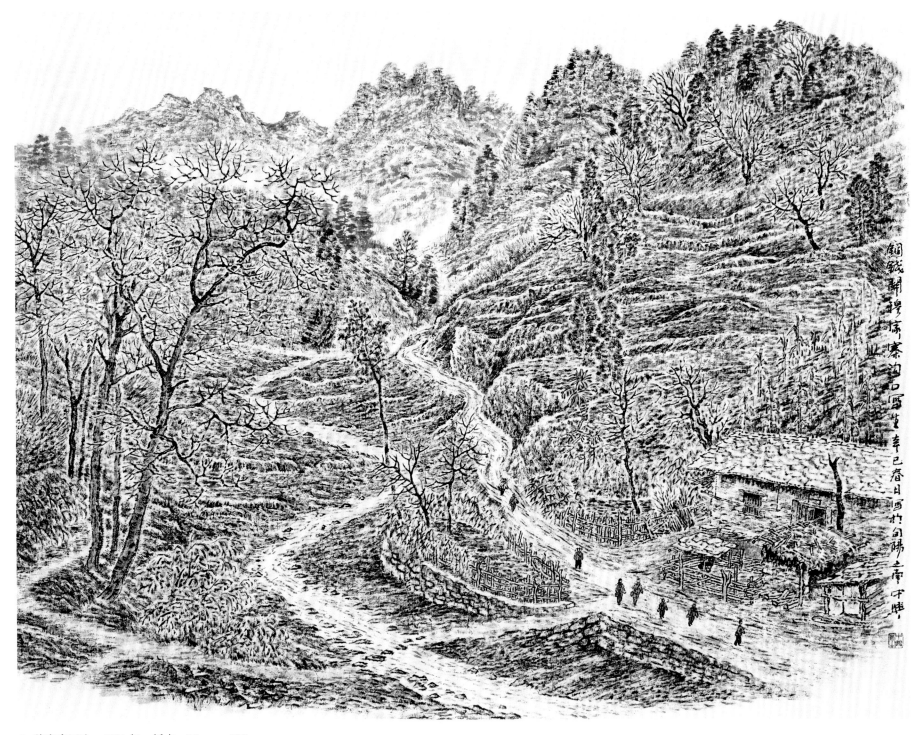

◎ **穆家寨写生**　2001 年　纸本　96cm × 120cm

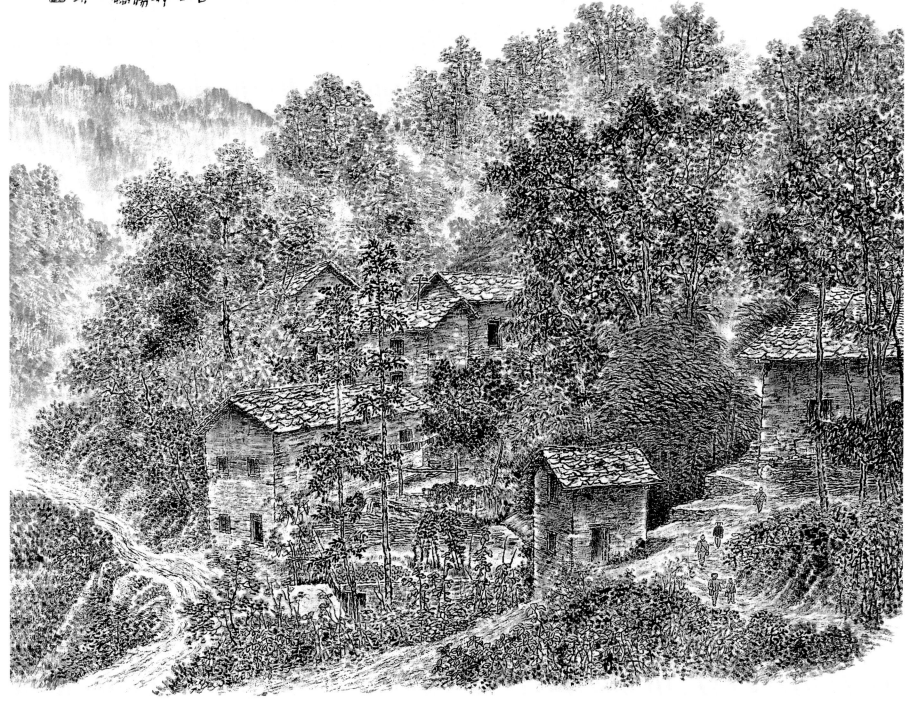

◎ **紫阳写生** 2001年 纸本 90cm × 122cm

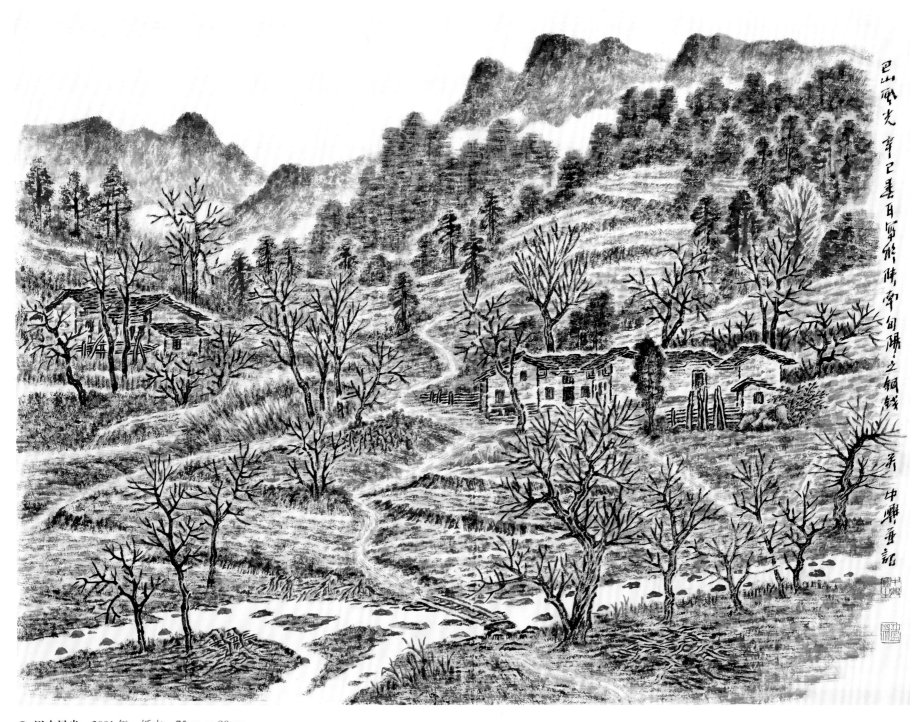

◎ 巴山风光　2001 年　纸本　75cm × 90cm

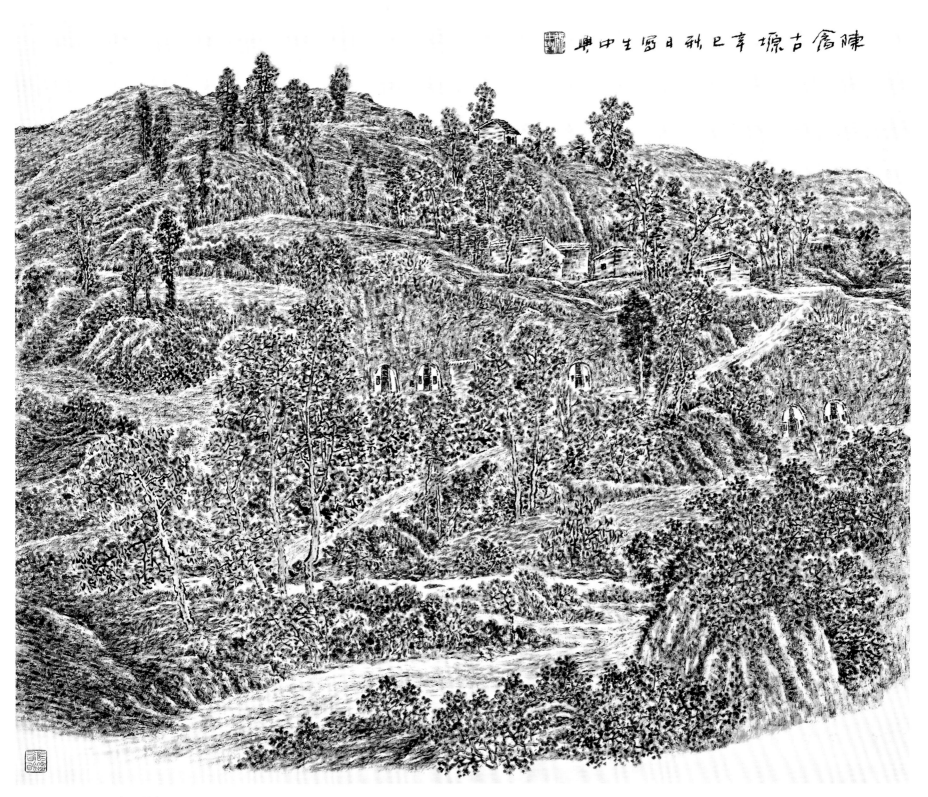

陈仓古塬 辛巳秋日 中兴写

◎ 陈仓古塬　2001年　纸本　81cm × 96cm

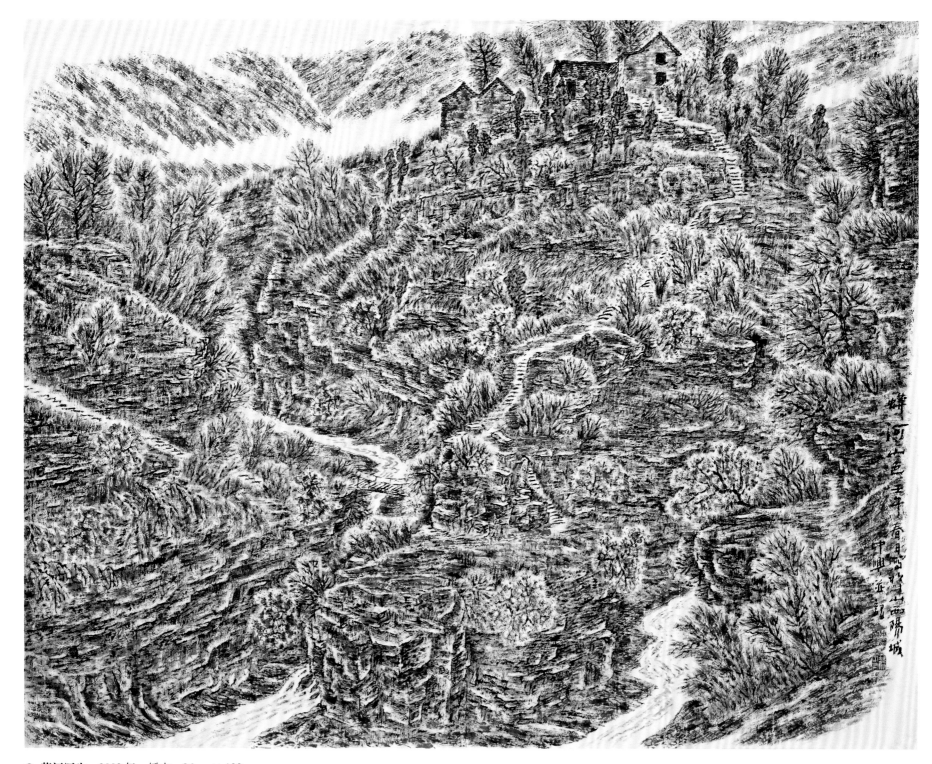

◎ **莽河写生** 2002年 纸本 96cm × 122cm

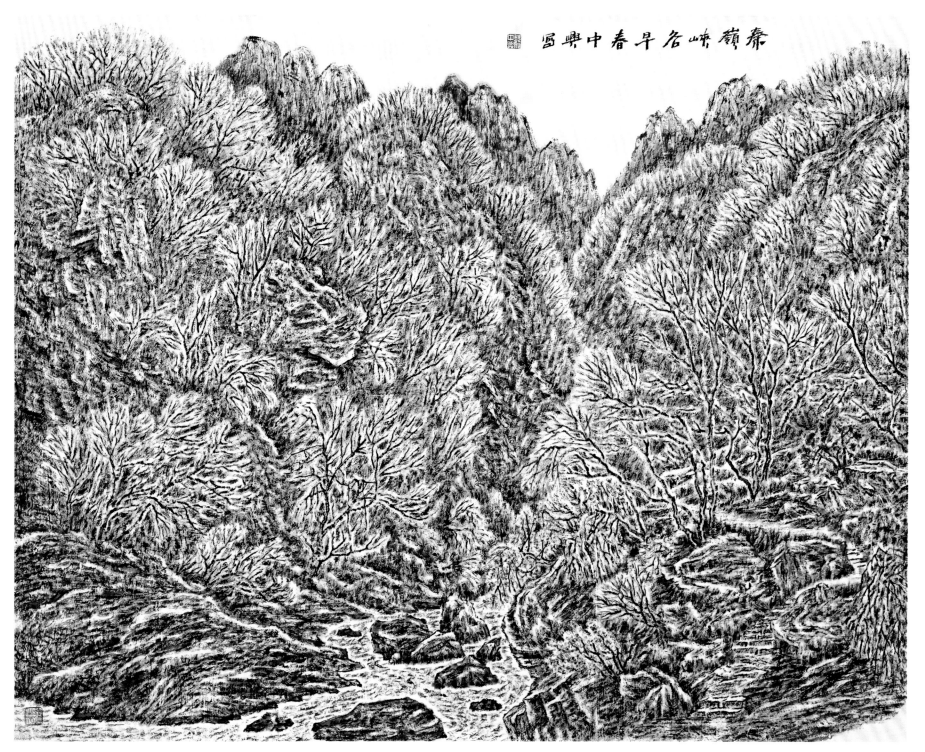

秦嶺峽谷名早春中興寫

◎ **秦岭峡谷** 2002 年　纸本　95cm × 122cm

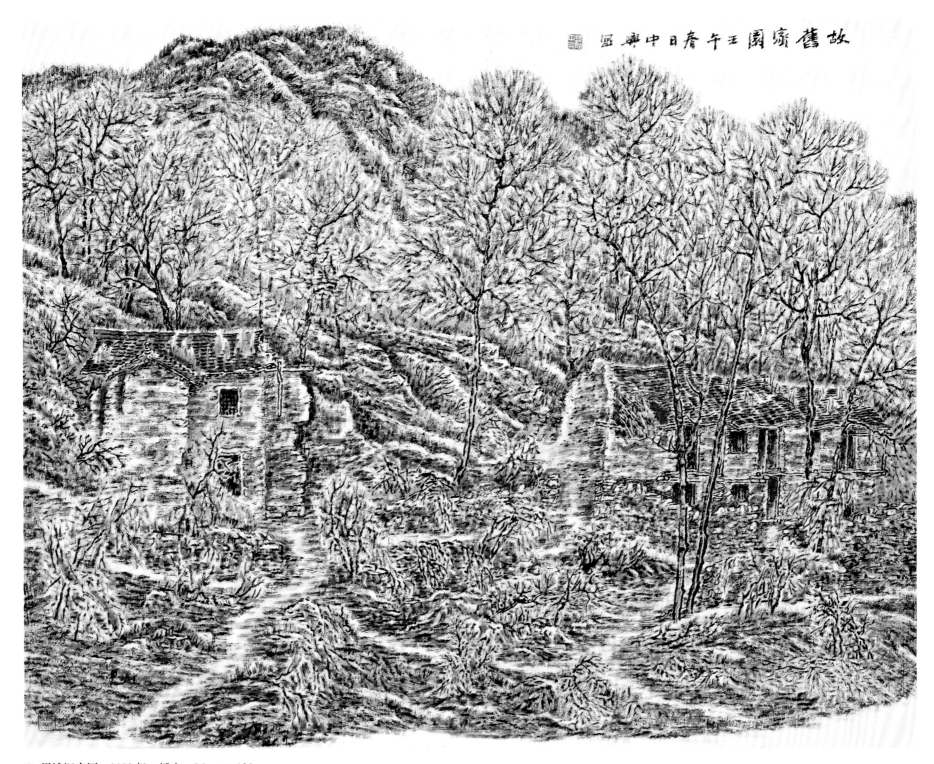

故舊家園 壬午春日中興畫

◎ **墨灘旧家园** 2002 年 纸本 96cm × 120cm

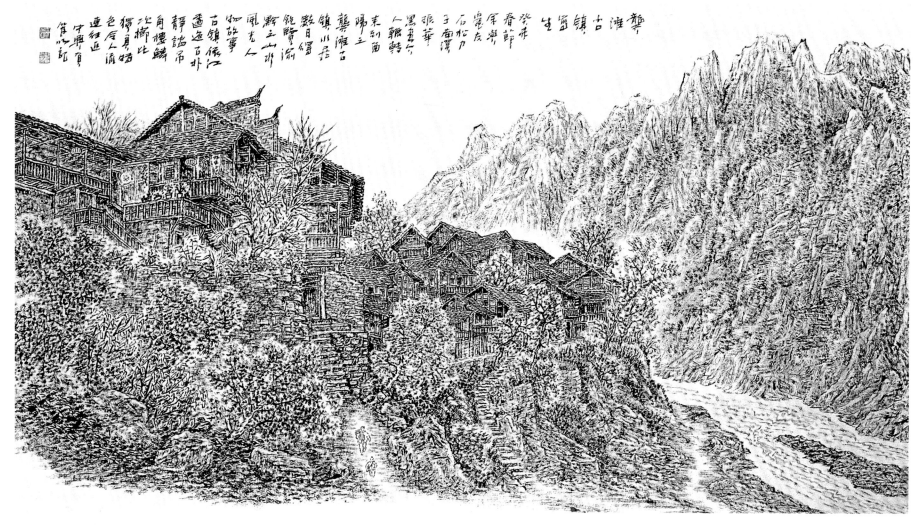

◎ **龚滩古镇** 2003 年 纸本 96cm × 182cm

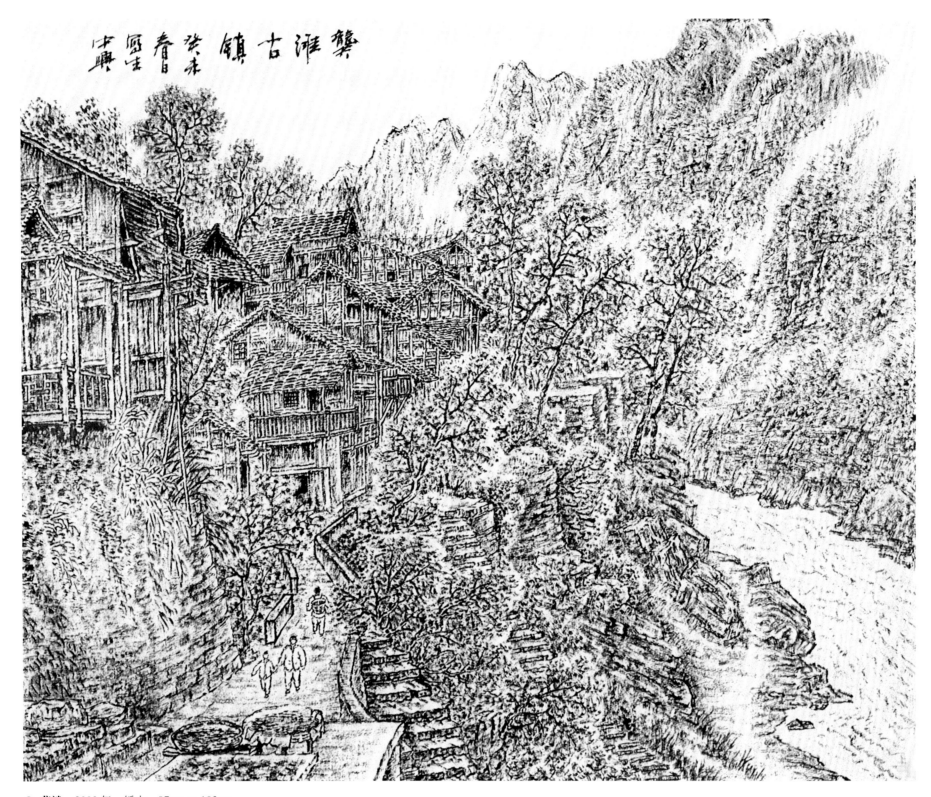

◎ **龚滩** 2003 年 纸本 87cm × 103cm

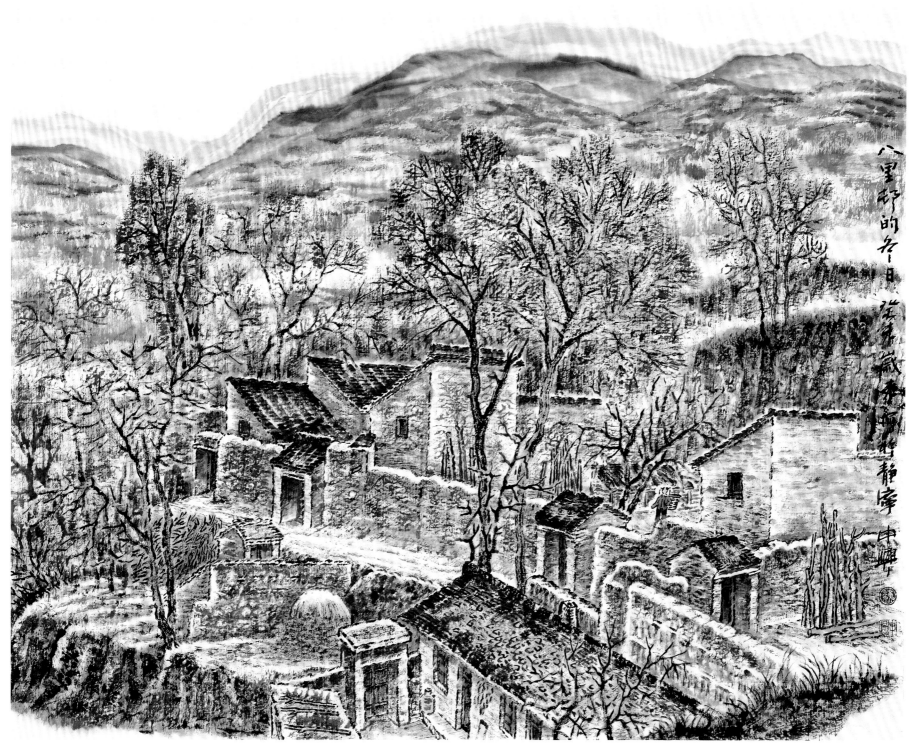

◎ 陇西八里村　2003 年　纸本　60cm × 76cm

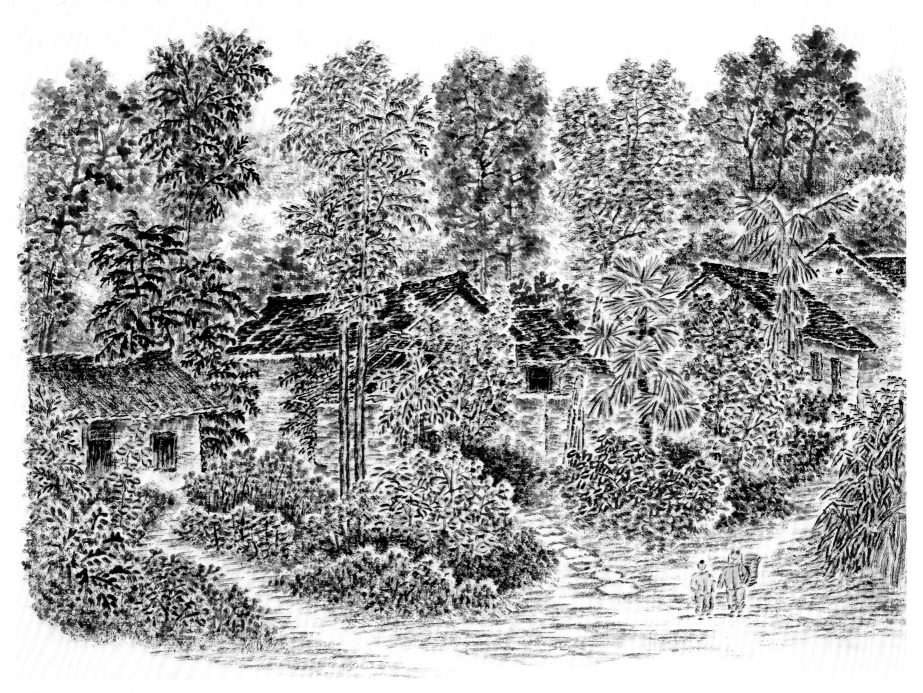

◎ 村口　2004年　纸本　60cm × 76cm

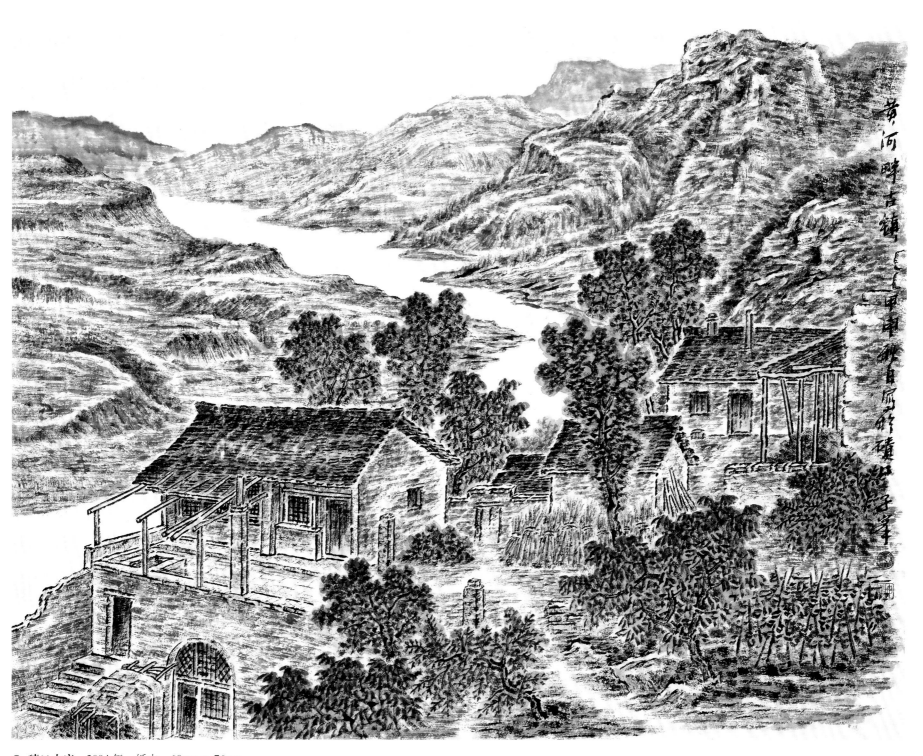

◎ 碛口古庄　2004年　纸本　60cm × 76cm

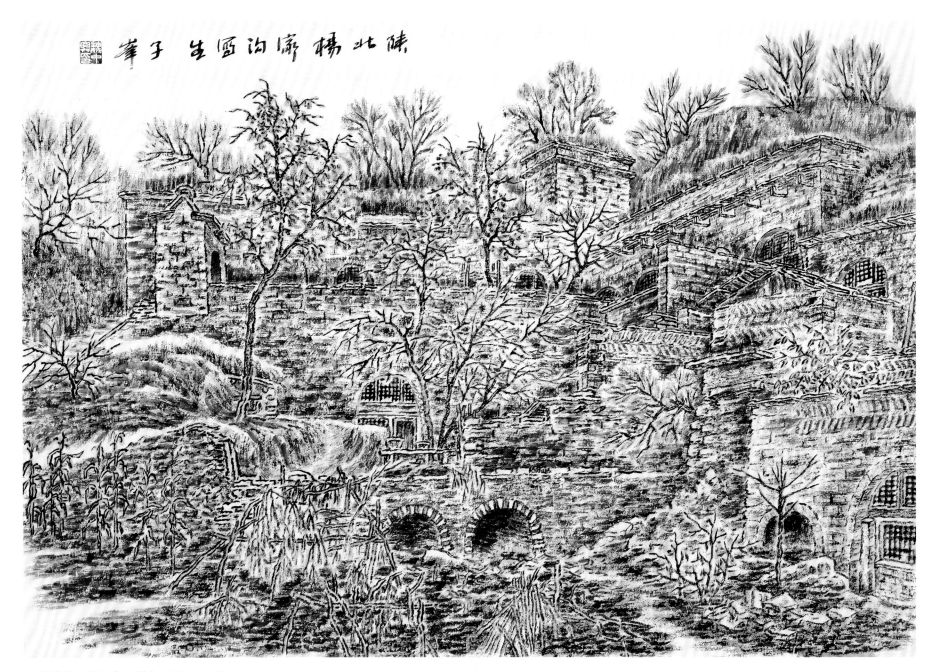

陕北濟沟区写生 子華

◎ **杨家沟** 2005年 纸本 55cm × 76cm

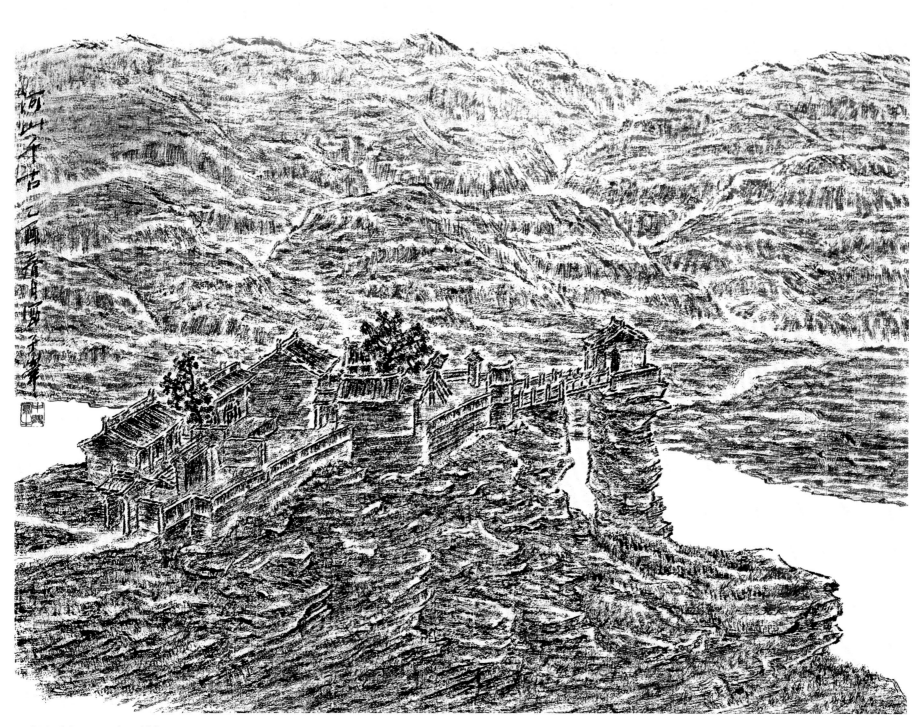

◎ 河山千古　2005年　纸本　60cm × 76cm

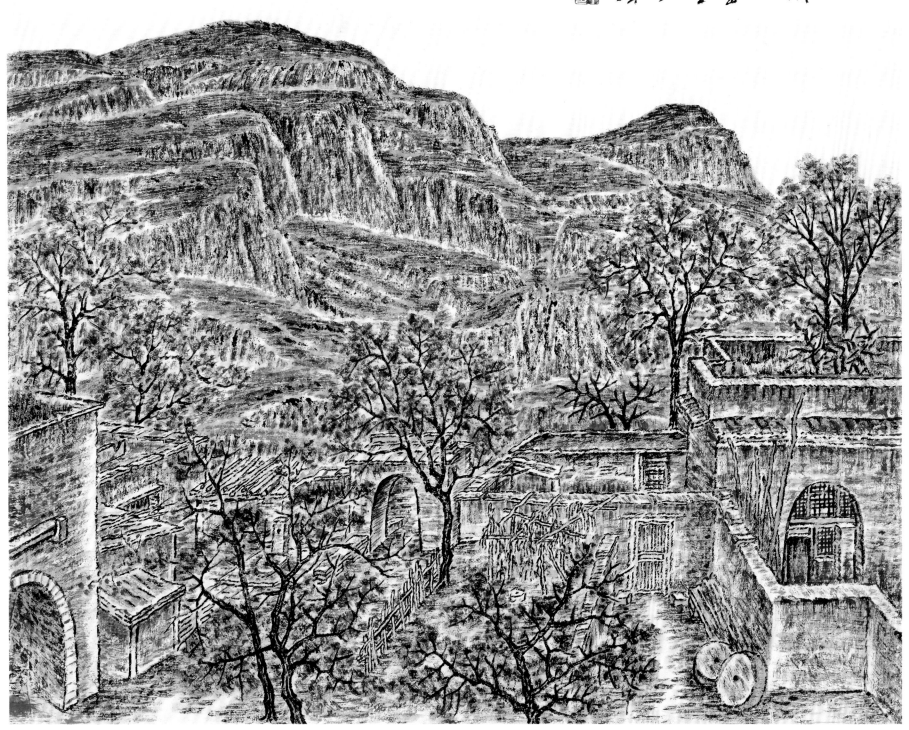

◎ 陕北农庄　2005 年　纸本　60cm × 76cm

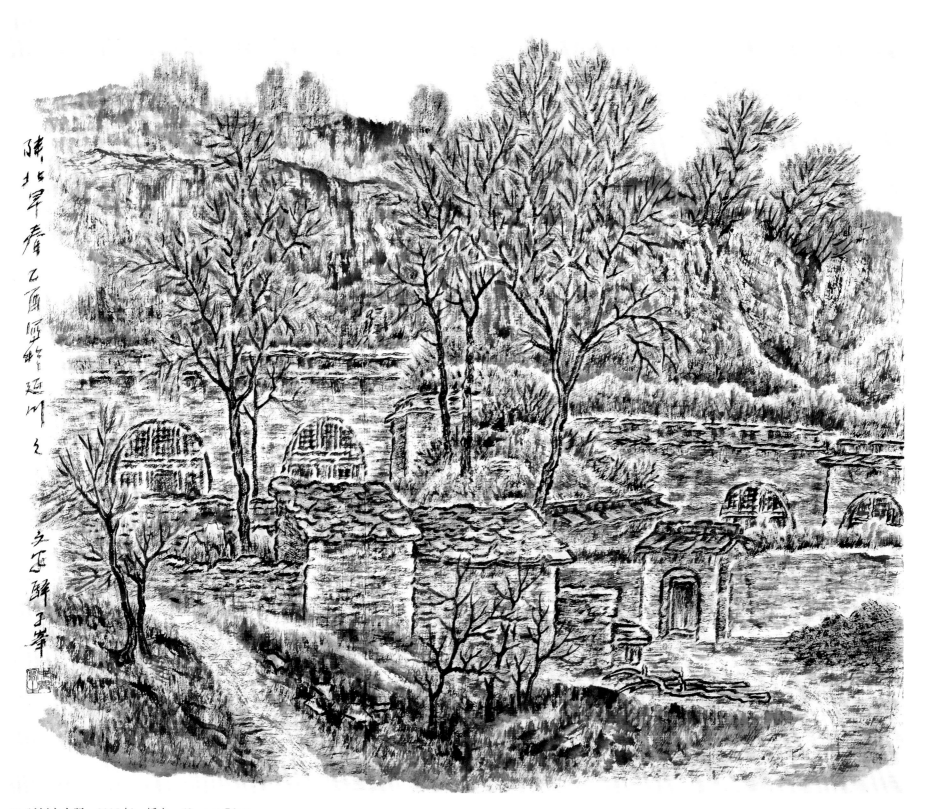

◎ 延川文安驿　2005 年　纸本　60cm × 76cm

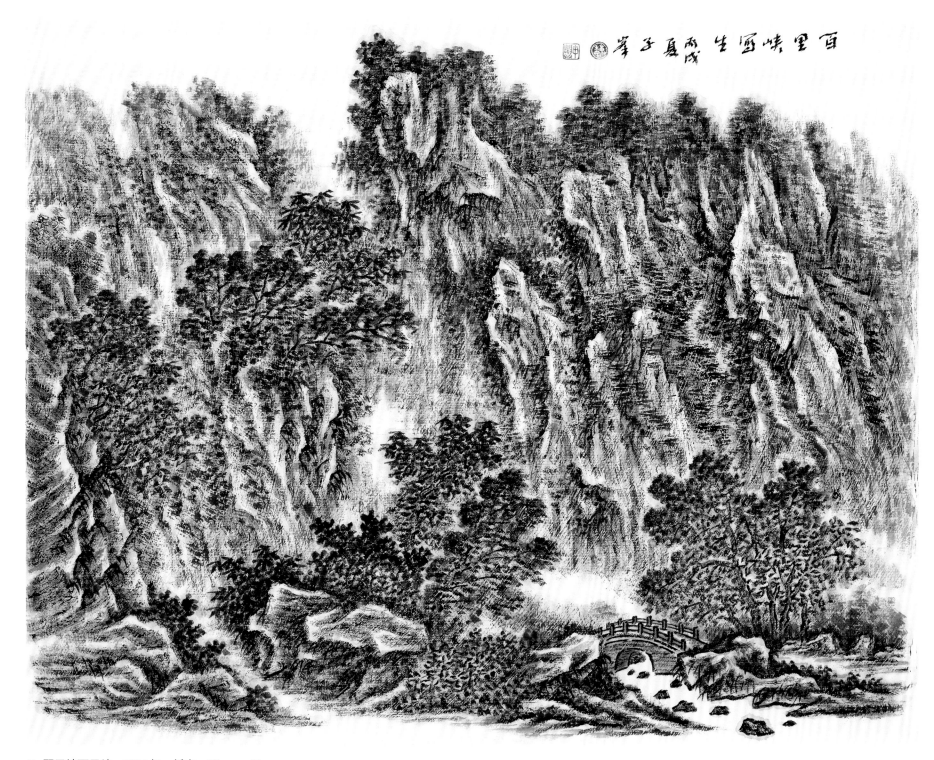

◎ 野三坡百里峡　2006 年　纸本　60cm × 76cm

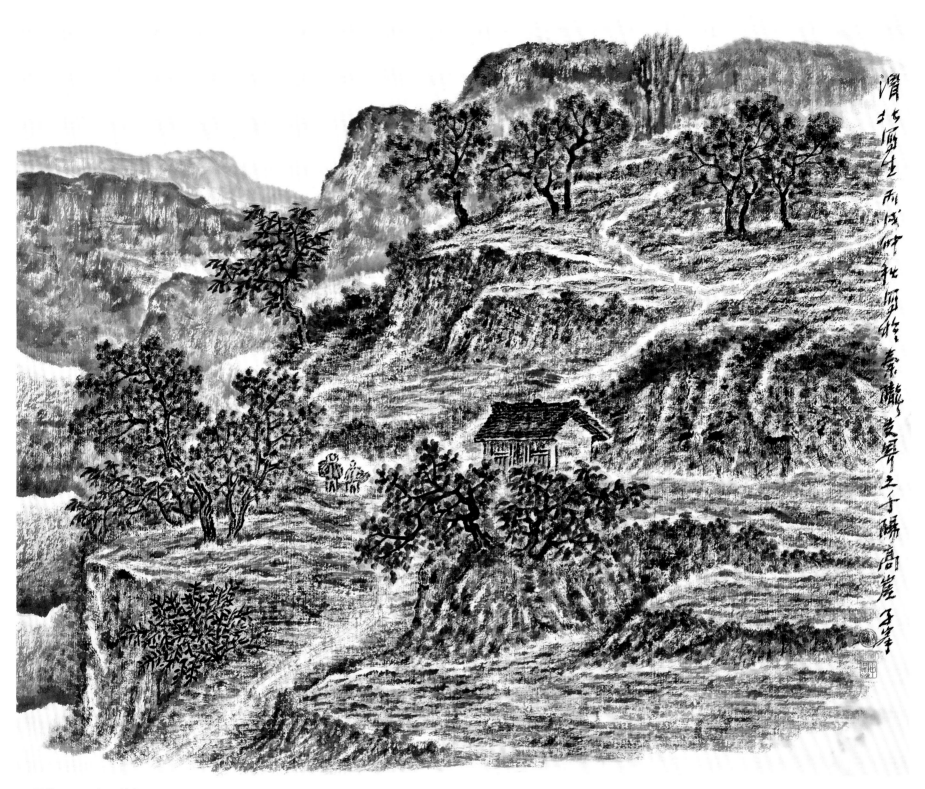

◎ 渭北 2006年 纸本 60cm×76cm

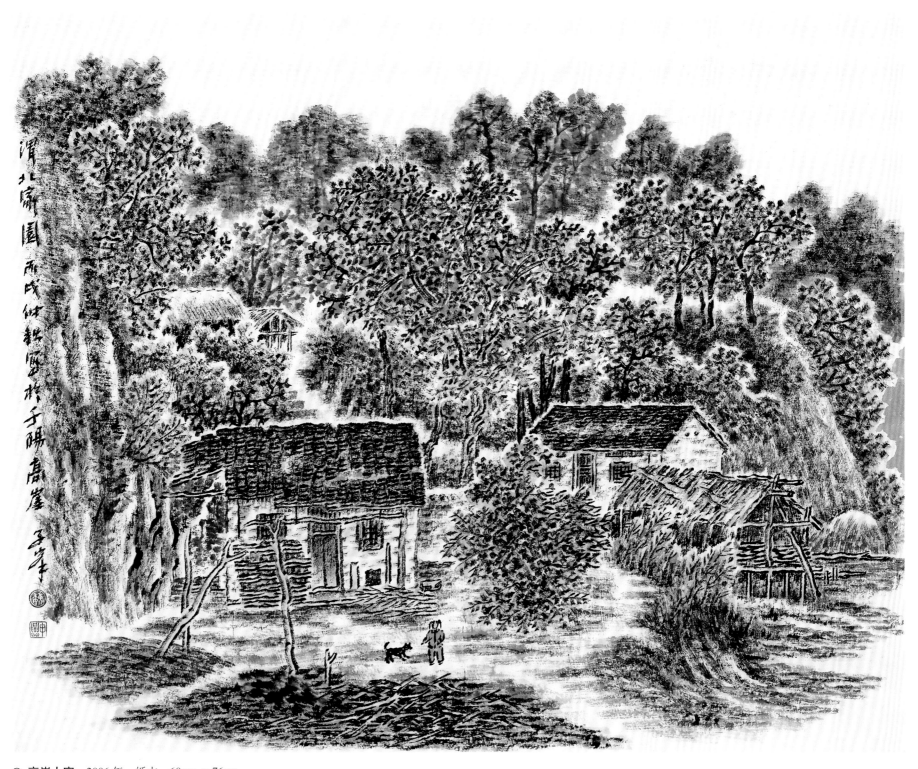

◎ 高崖人家 2006年 纸本 60cm × 76cm

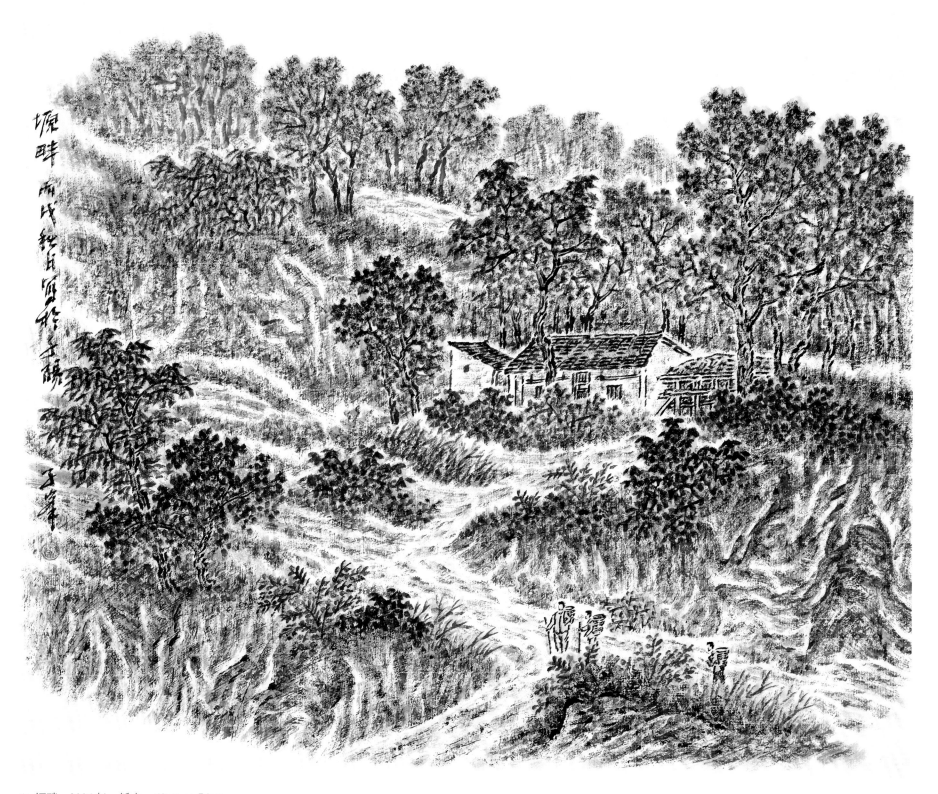

◎ 塬畔 2006 年 纸本 60cm × 76cm

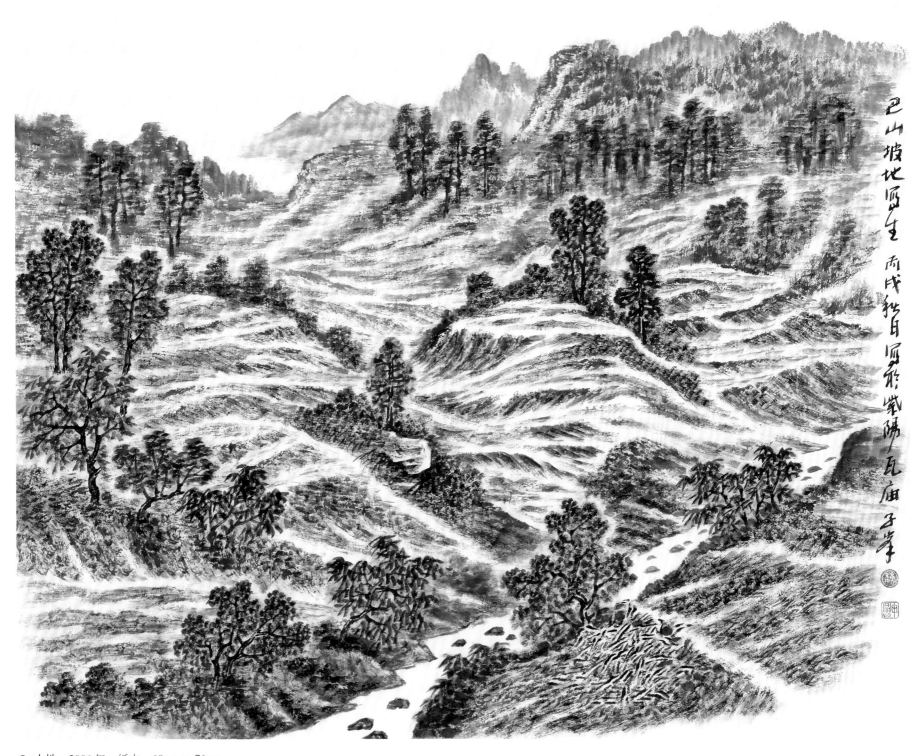

巴山坡地写生
丙戌初自陝入蜀陽瓦庙子峯
魏中興

◎ 山地　2006 年　纸本　60cm × 76cm

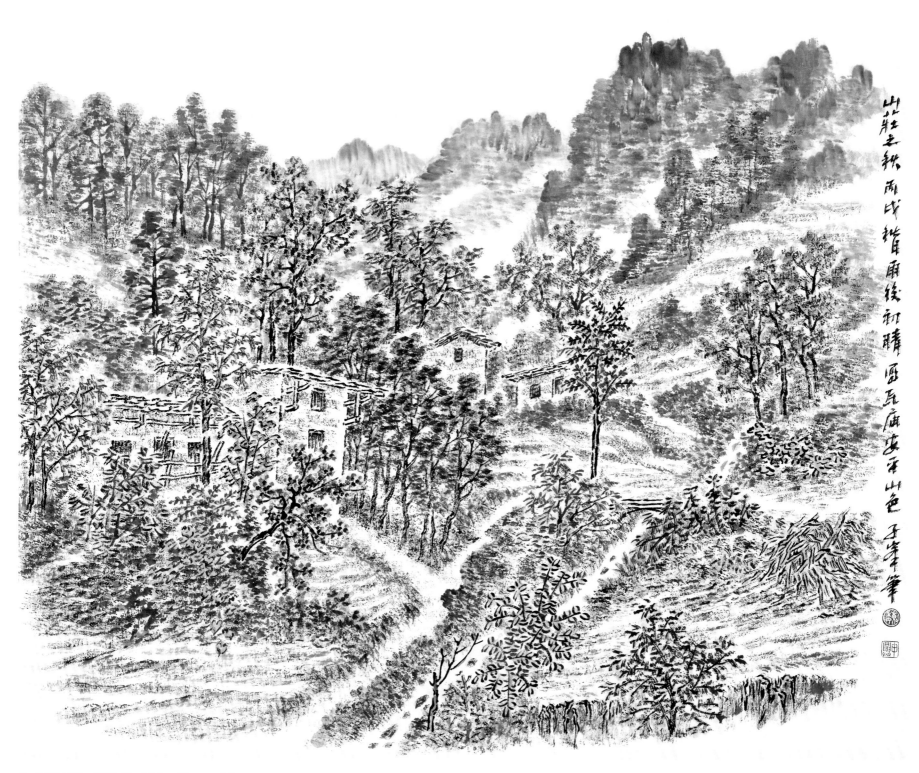

山庄去秋雨戊楷眉後初晴因写瓦庙农家平山色 壬峰笔

◎ 瓦庙农家　2006 年　纸本　60cm × 76cm

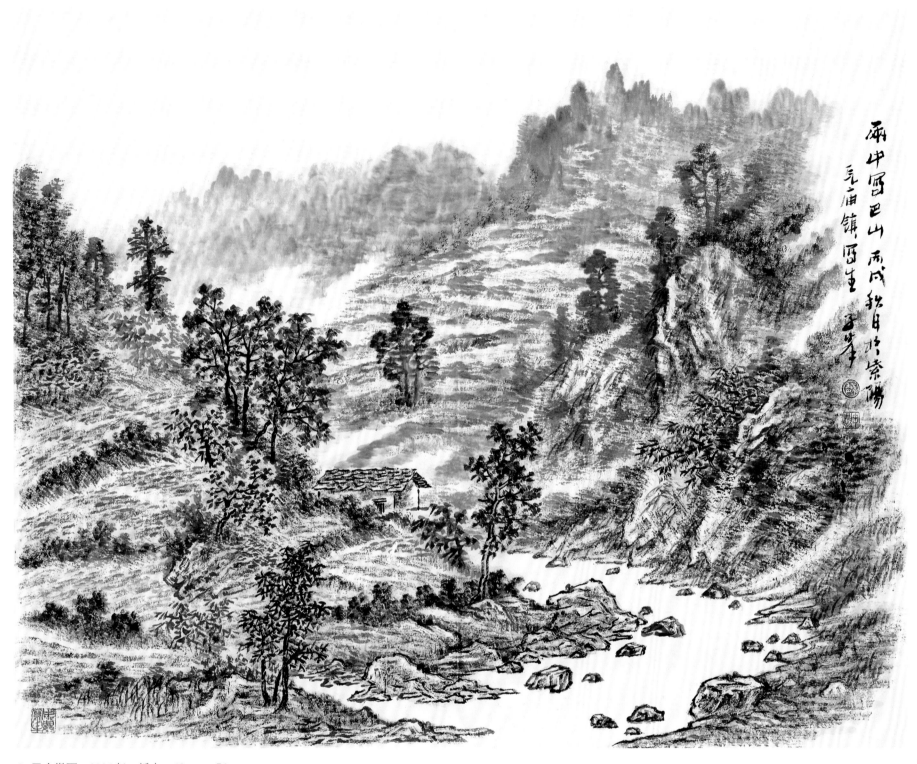

◎ 巴山微雨　2006 年　纸本　60cm × 76cm

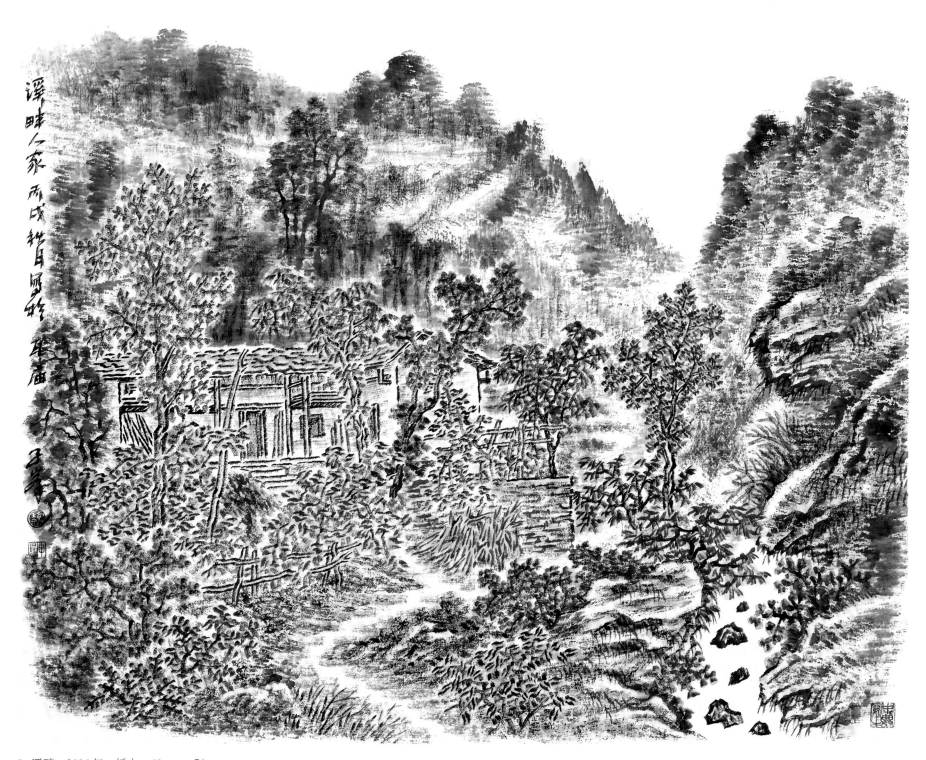

◎ 溪畔　2006 年　纸本　60cm × 76cm

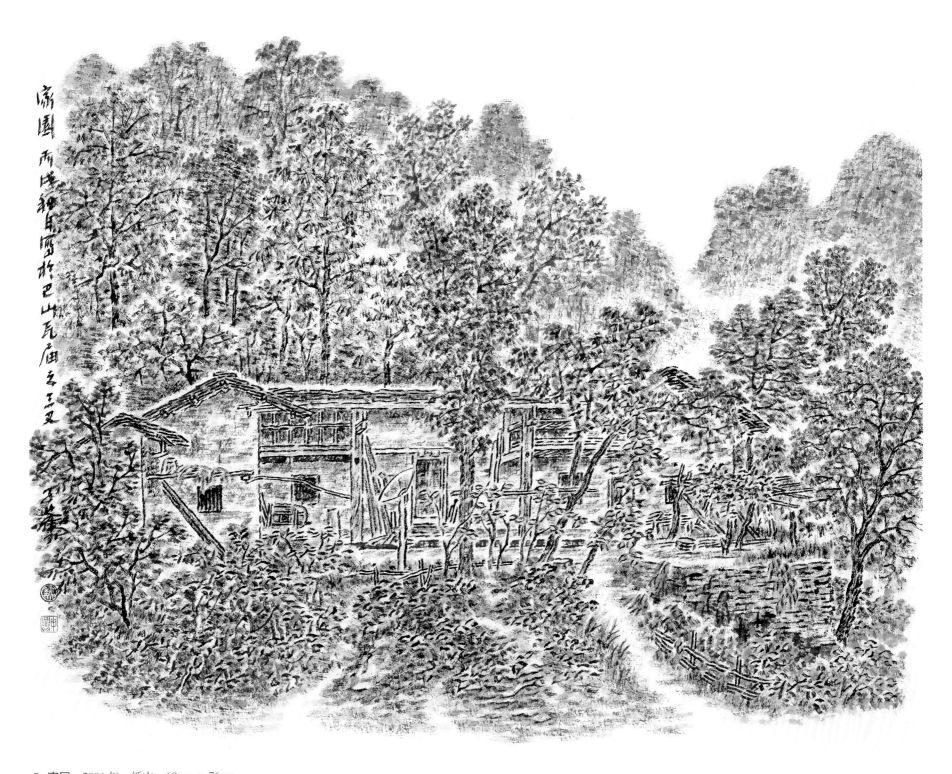

◎ 家园　2006 年　纸本　60cm × 76cm

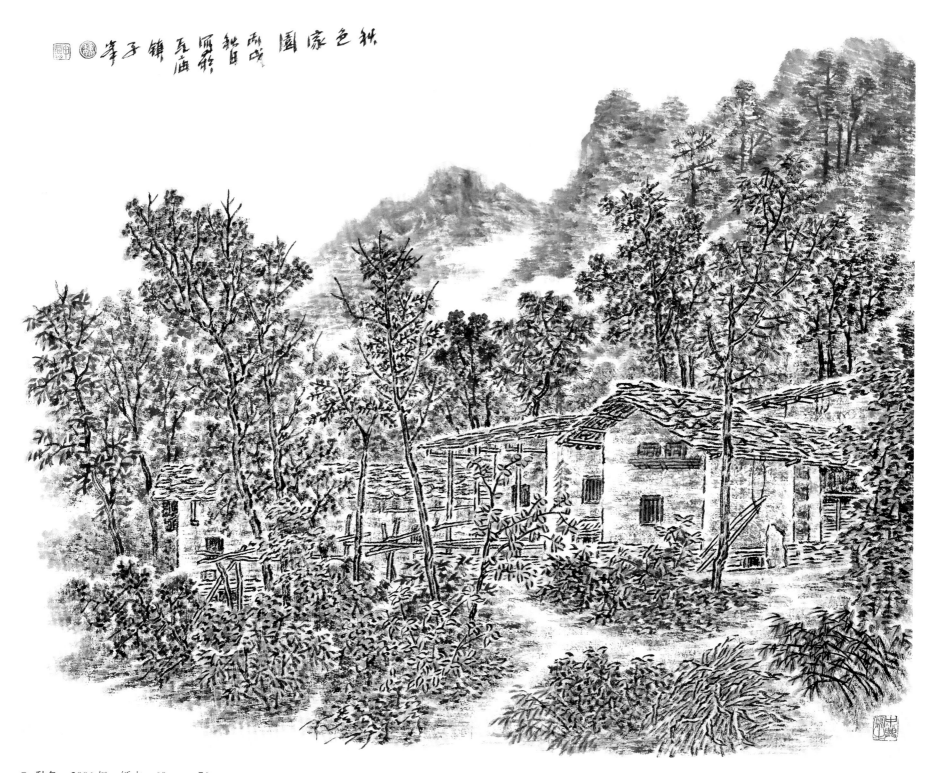

秋色 秋家园 戊哲前庙 子镇王峰

◎ 秋色　2006年　纸本　60cm × 76cm

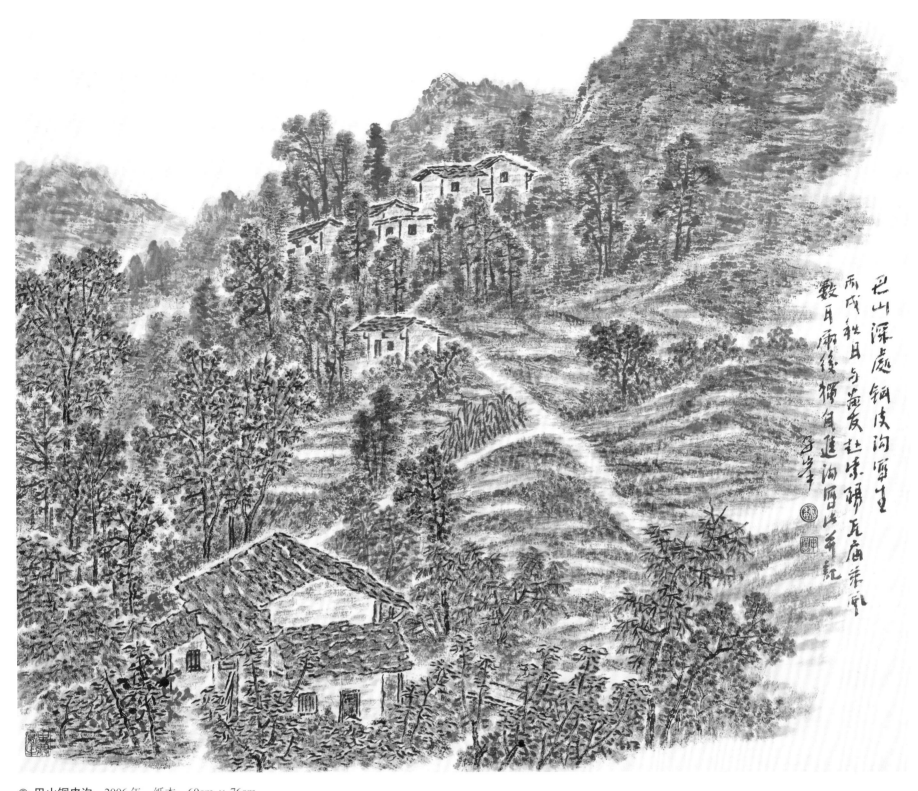

巴山深處銅皮溝寫生
而成秋日与藹友赴紫柏瓦庙乘雨
數月雨後獨自進溝留此并記

◎ 巴山铜皮沟　2006 年　纸本　60cm × 76cm

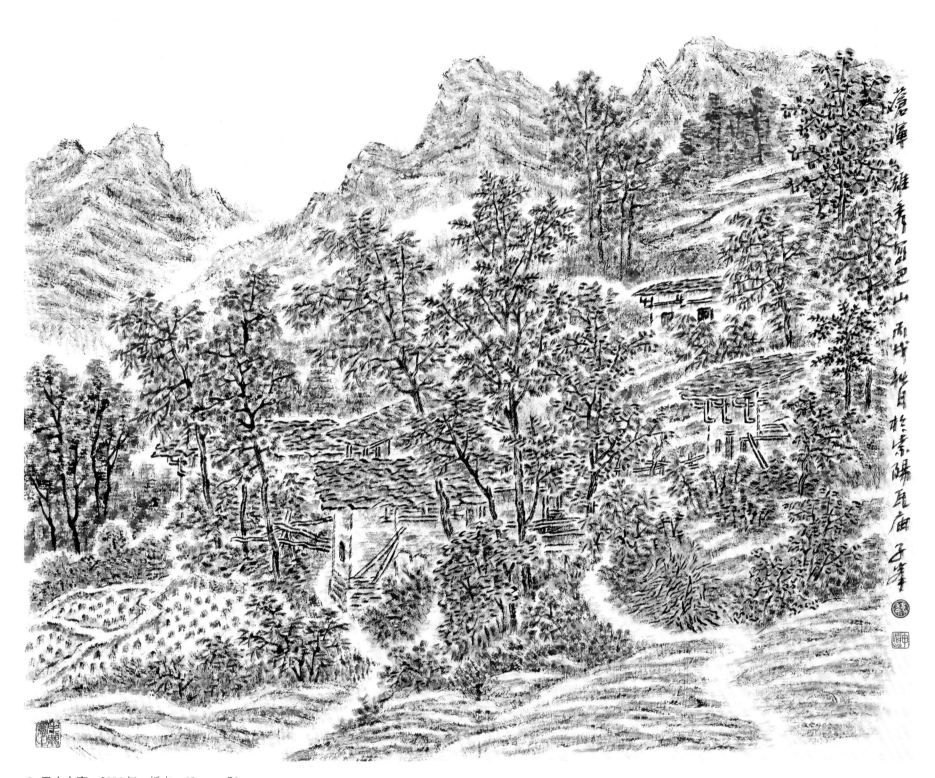

◎ 巴山人家　2006 年　纸本　60cm × 76cm

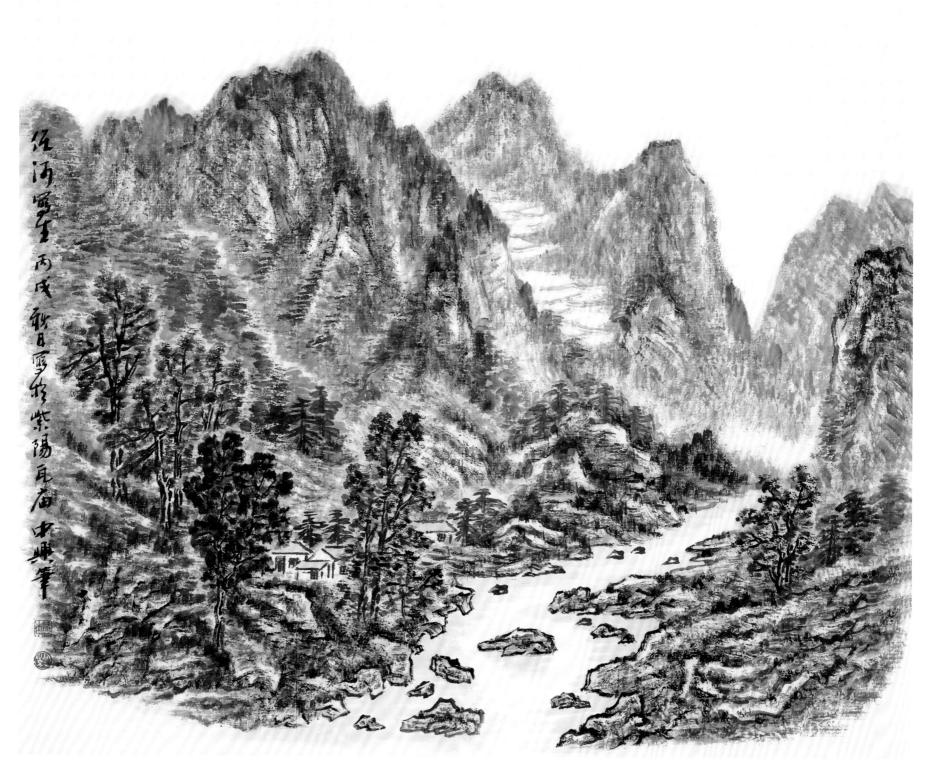

◎ 任河山色 2006年 纸本 60cm × 76cm

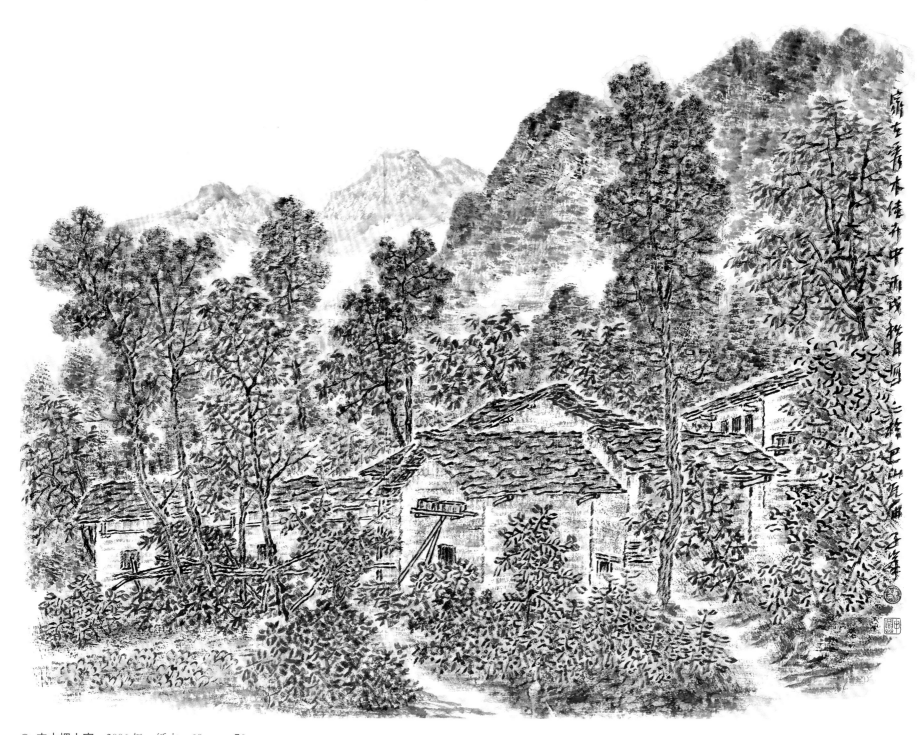

◎ 卉木拥山家　2006 年　纸本　60cm × 76cm

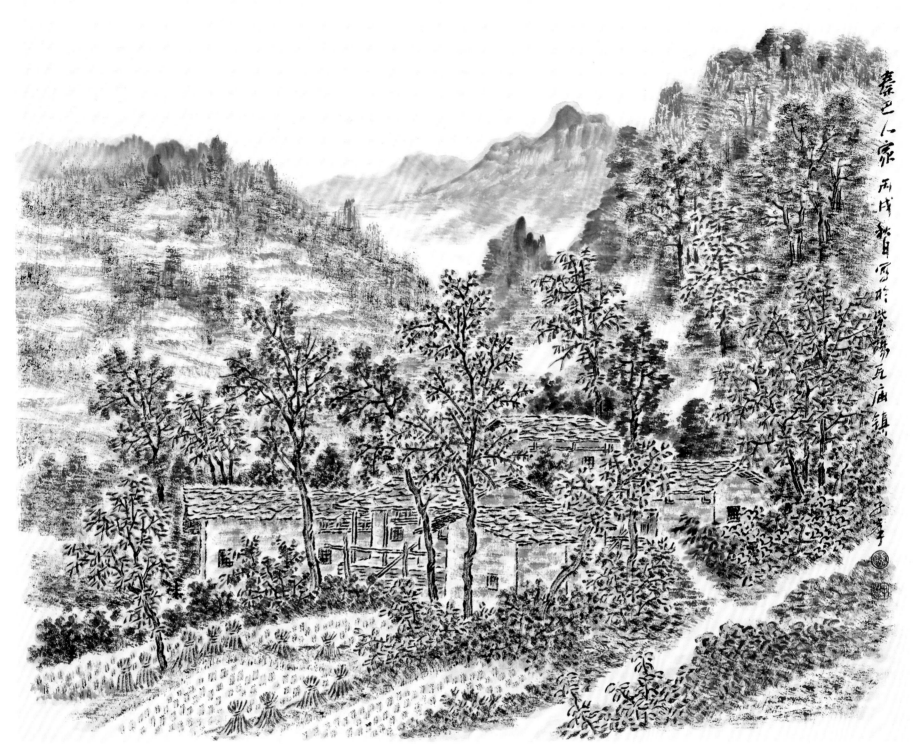

◎ 陕南农家　2006 年　纸本　60cm × 76cm

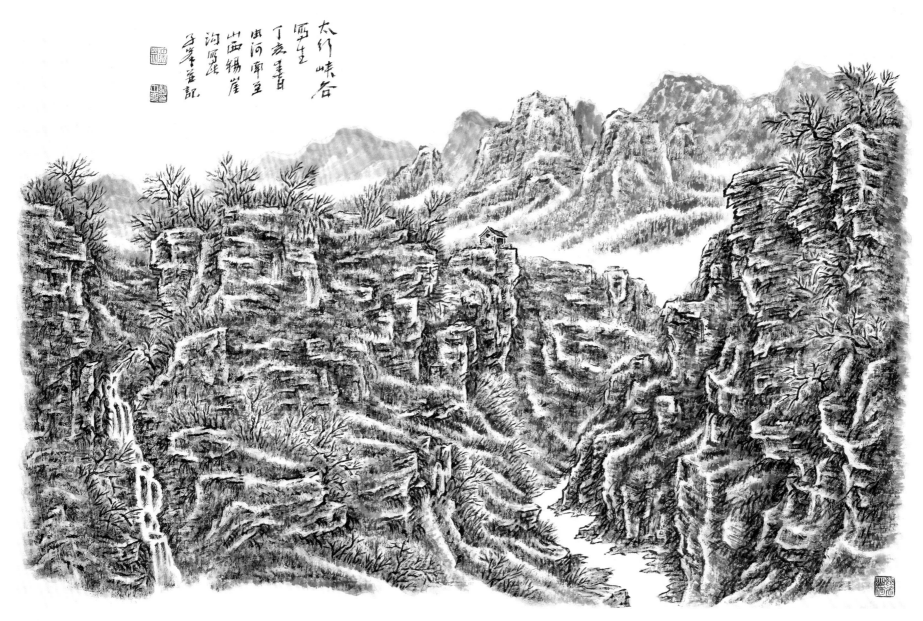

◎ 太行峡谷　2007 年　纸本　60cm × 90cm

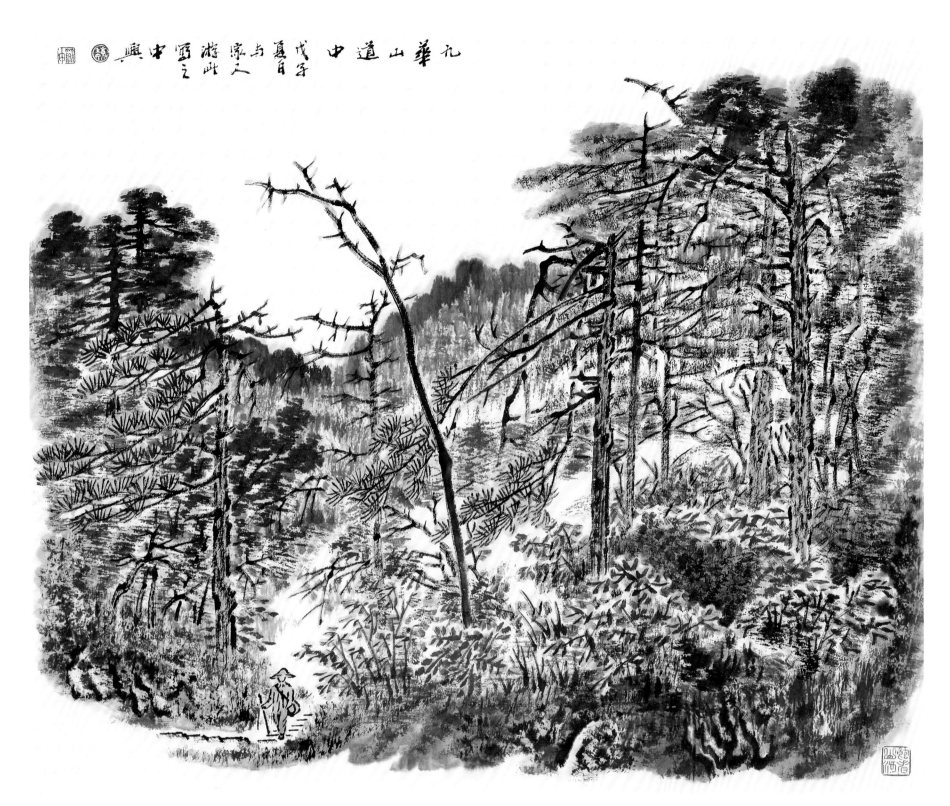

戊寅夏与家人游此之兴中写 九华山道中

◎ 九华道中　2008年　纸本　60cm × 76cm

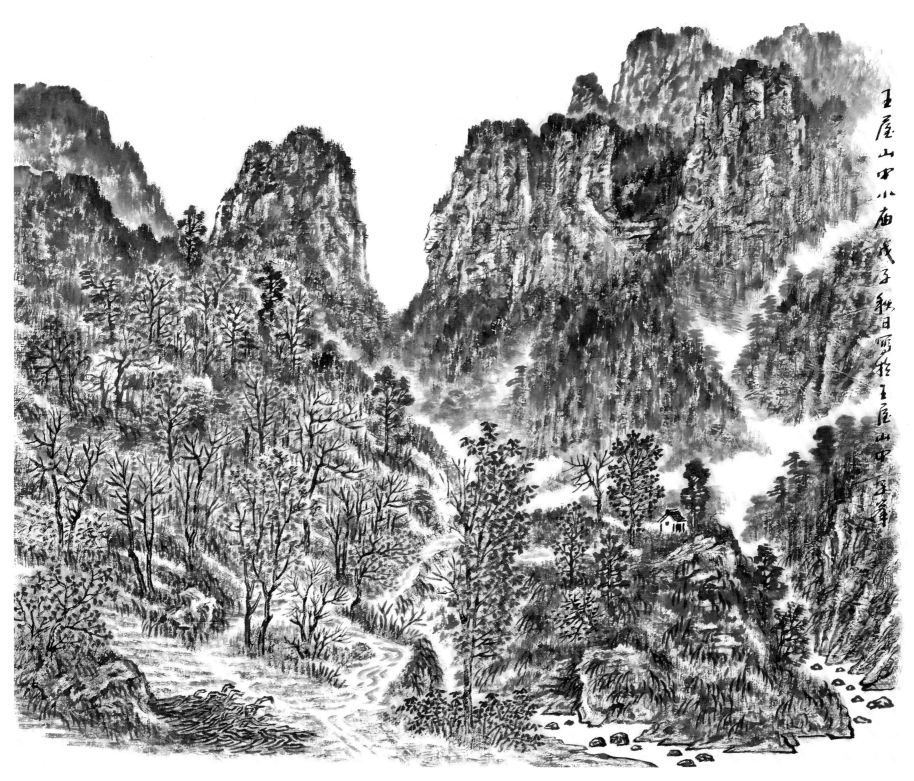

◎ 王屋山中　2008 年　纸本　60cm × 76cm

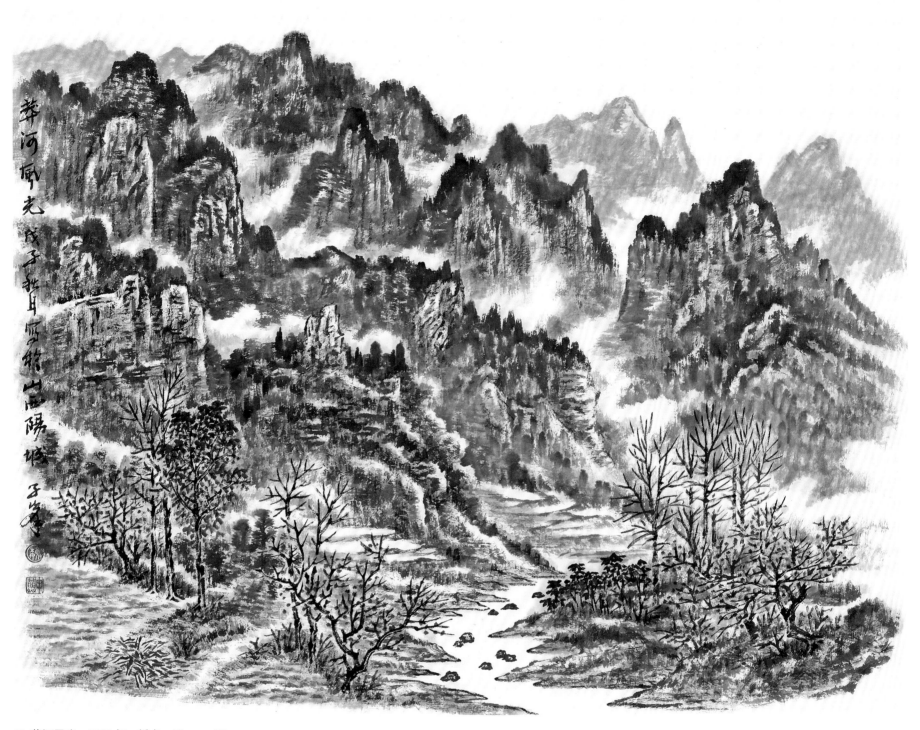

◎ 莽河风光 2008年 纸本 60cm × 76cm

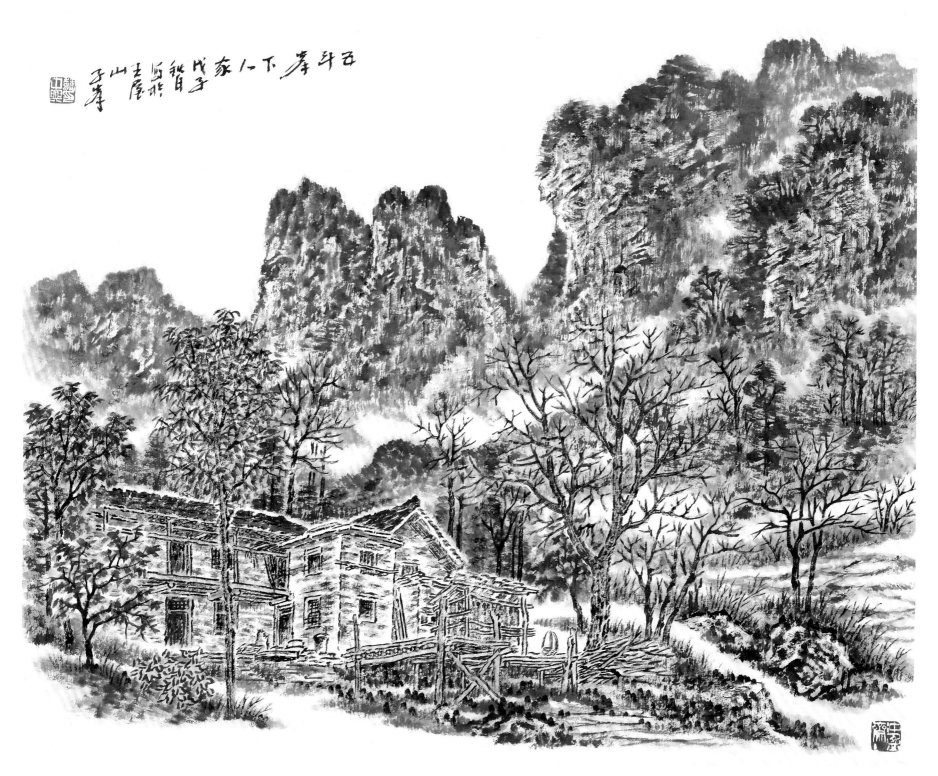

◎ 王屋五斗峰 2008年 纸本 60cm × 76cm

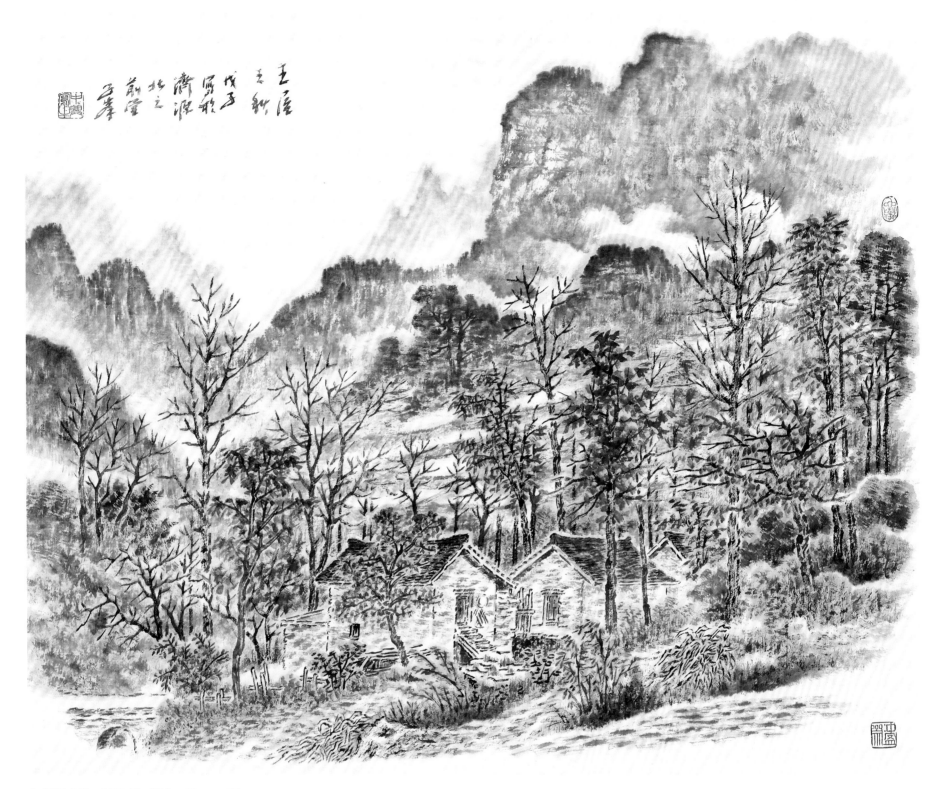

◎ 王屋之秋　2008 年　纸本　60cm × 76cm

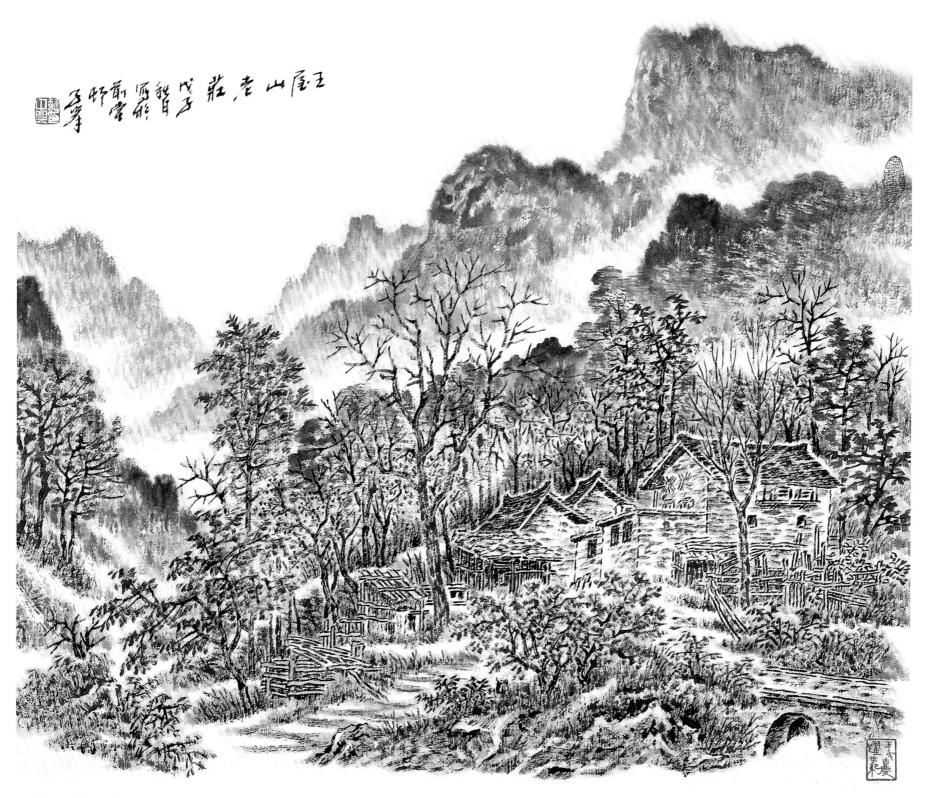

◎ 王屋山老庄　2008 年　纸本　60cm × 76cm

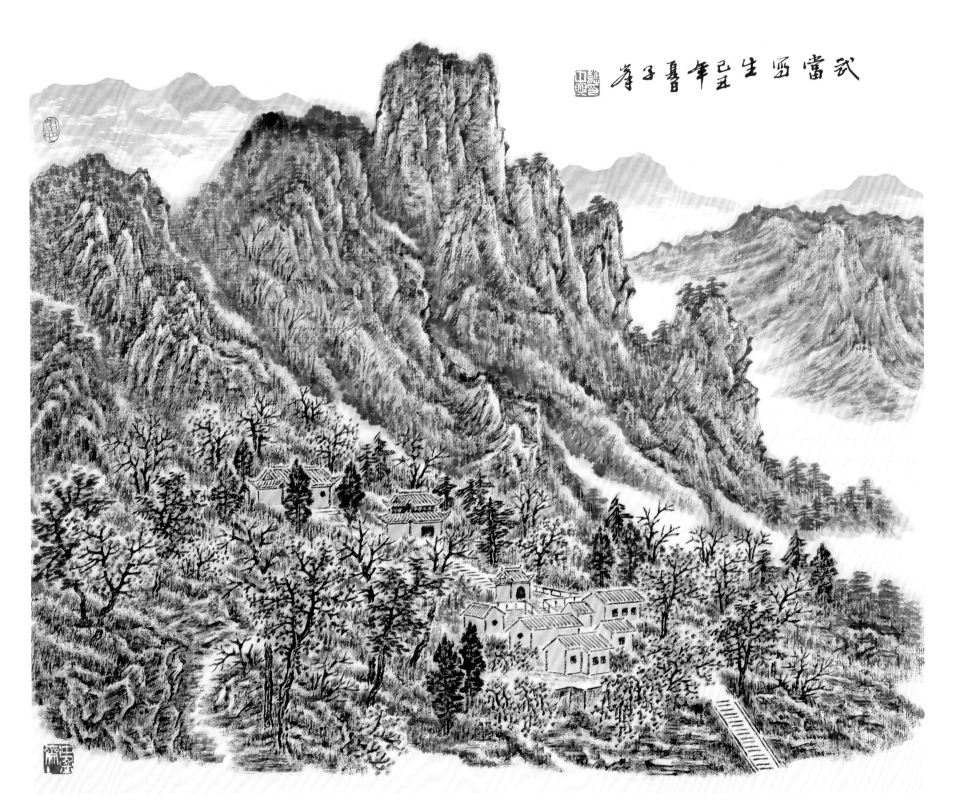

武当写生 己丑年暮子峰 魏中兴

◎ 武当山　2009 年　纸本　60cm × 76cm

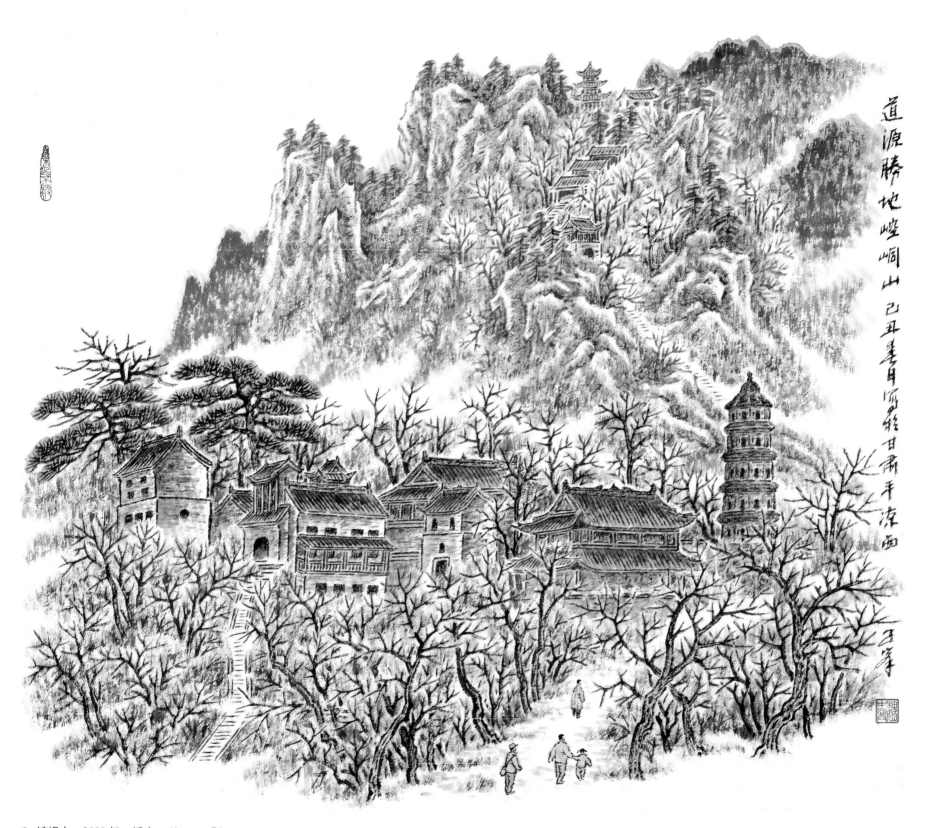

道源勝地崆峒山 己丑暑月寫於甘肅平涼 王峰

◎ 崆峒山　2009 年　纸本　60cm × 76cm

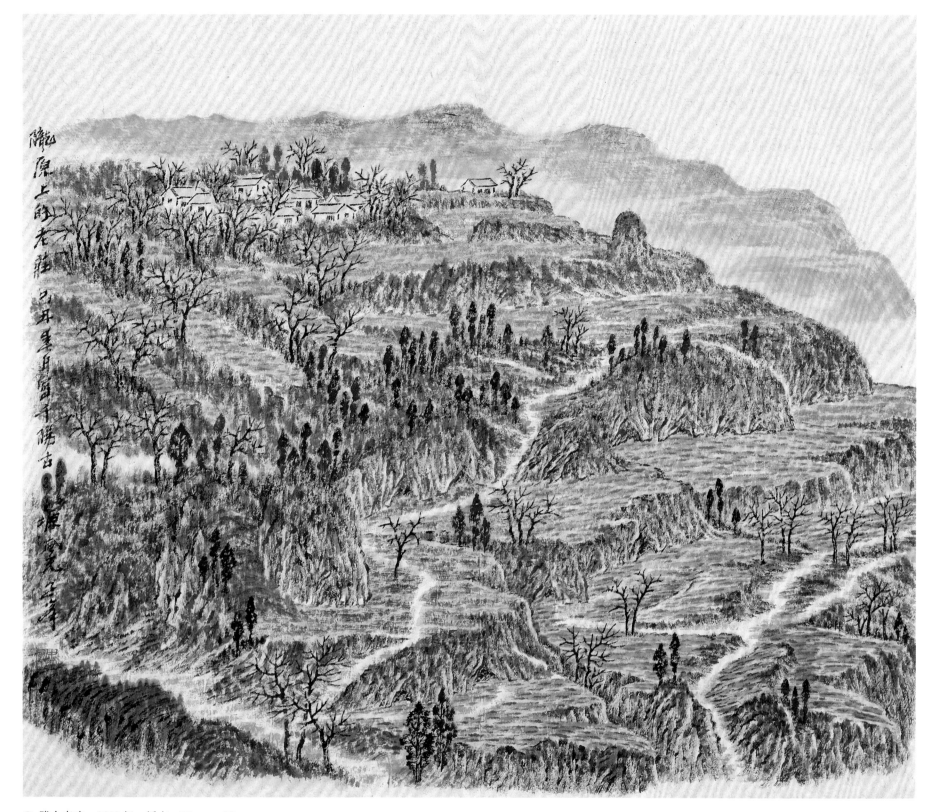

◎ 陇上老庄　2009 年　纸本　70cm × 80cm

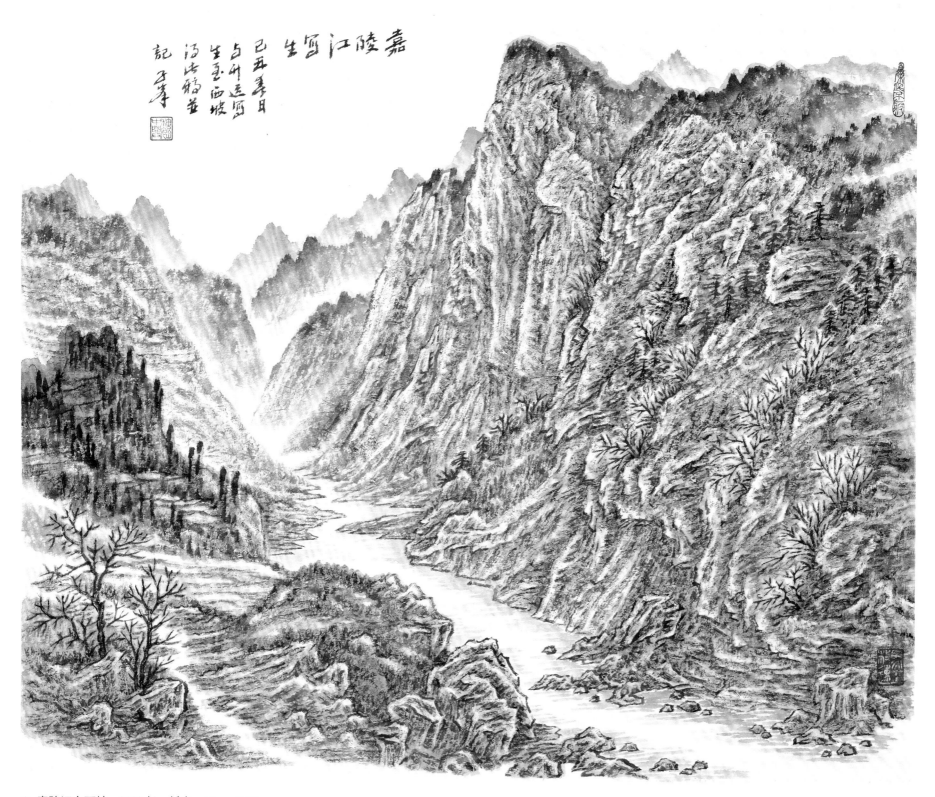

◎ 嘉陵江之西坡　2009 年　纸本　60cm × 76cm

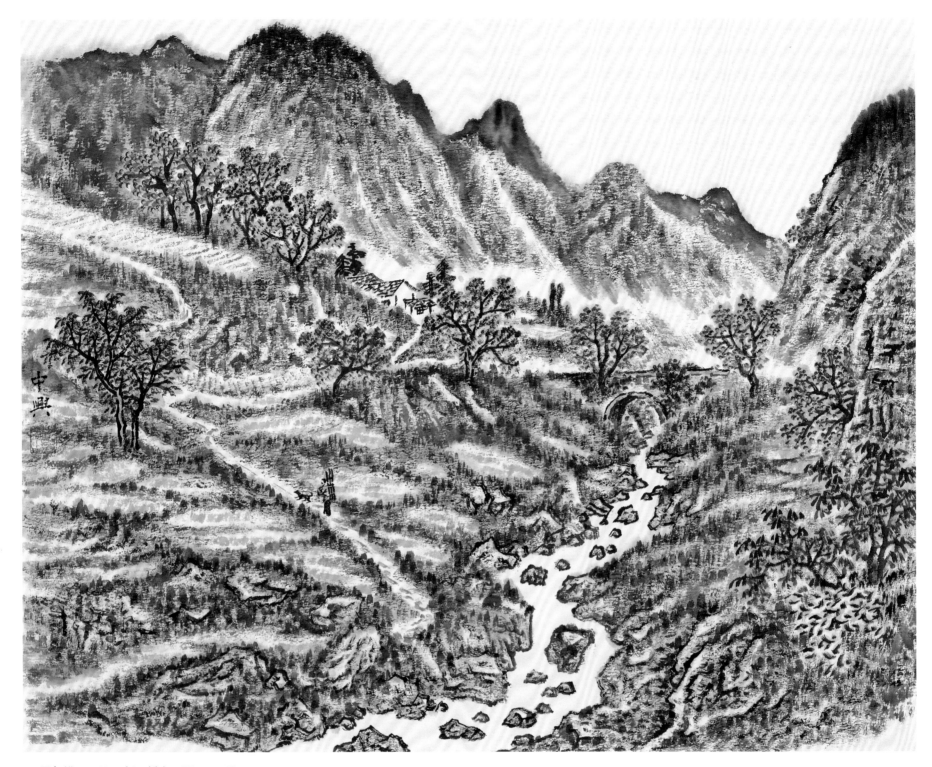

◎ 子午峪口　2011 年　纸本　57cm × 67cm

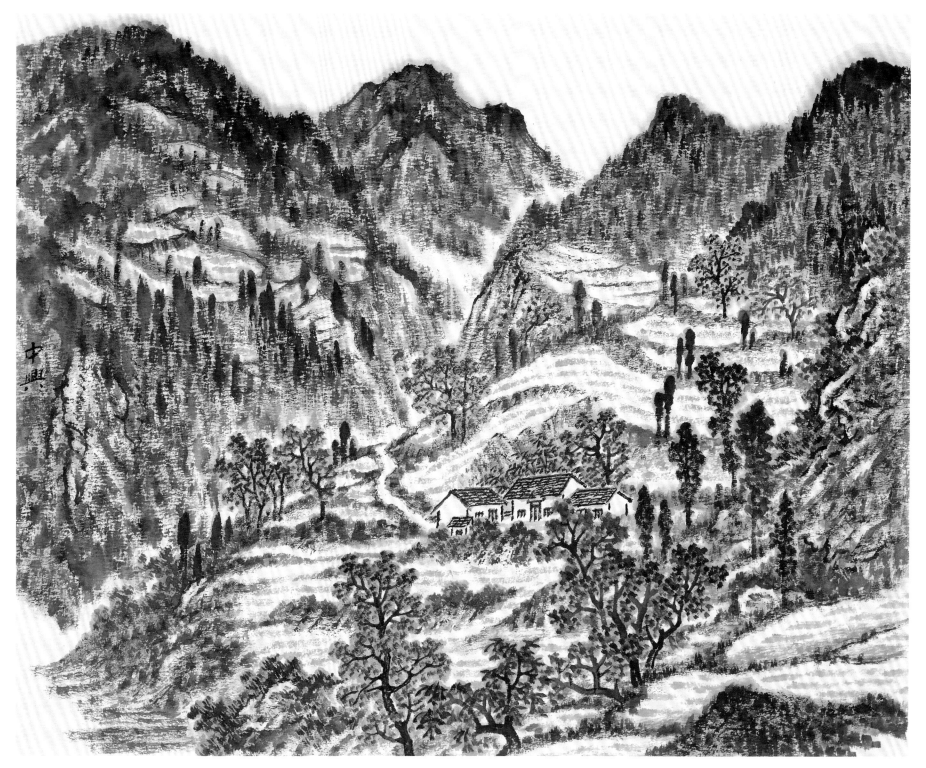

◎ 终南子午峪　2011 年　纸本　57cm × 67cm

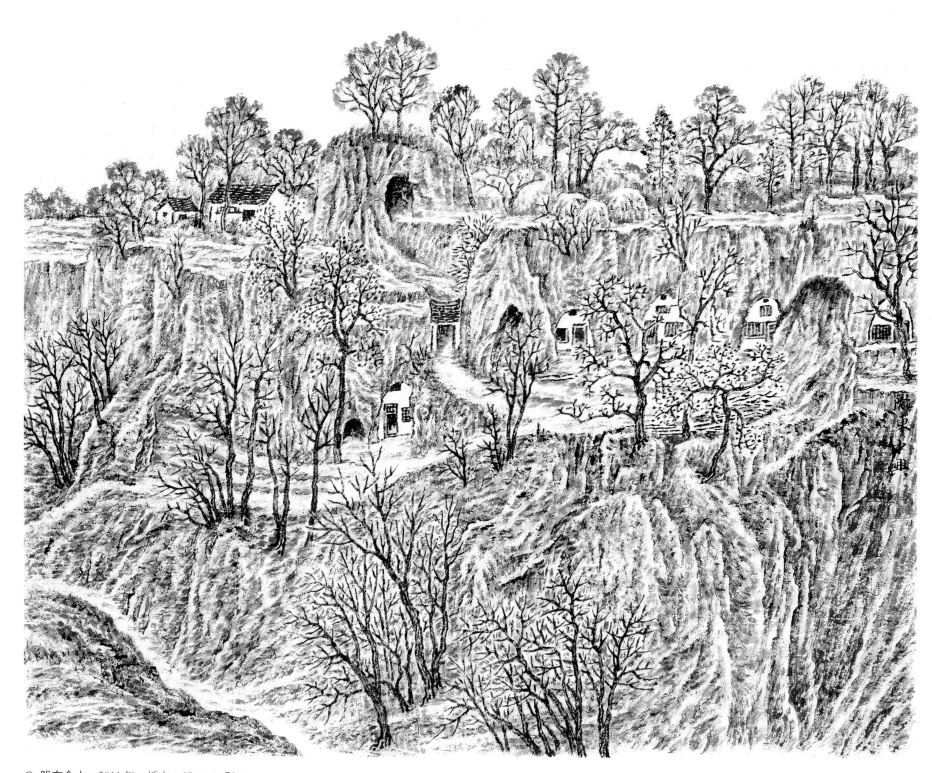

◎ 陇东合水　2011 年　纸本　60cm × 76cm

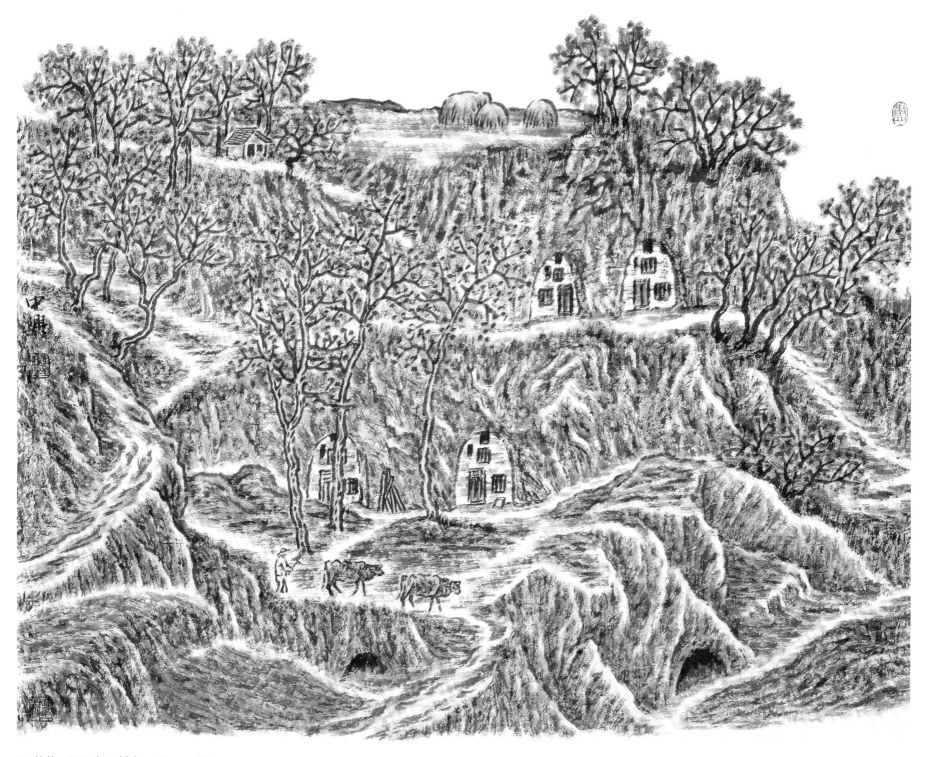

◎ 放牧 2011年 纸本 60cm × 76cm

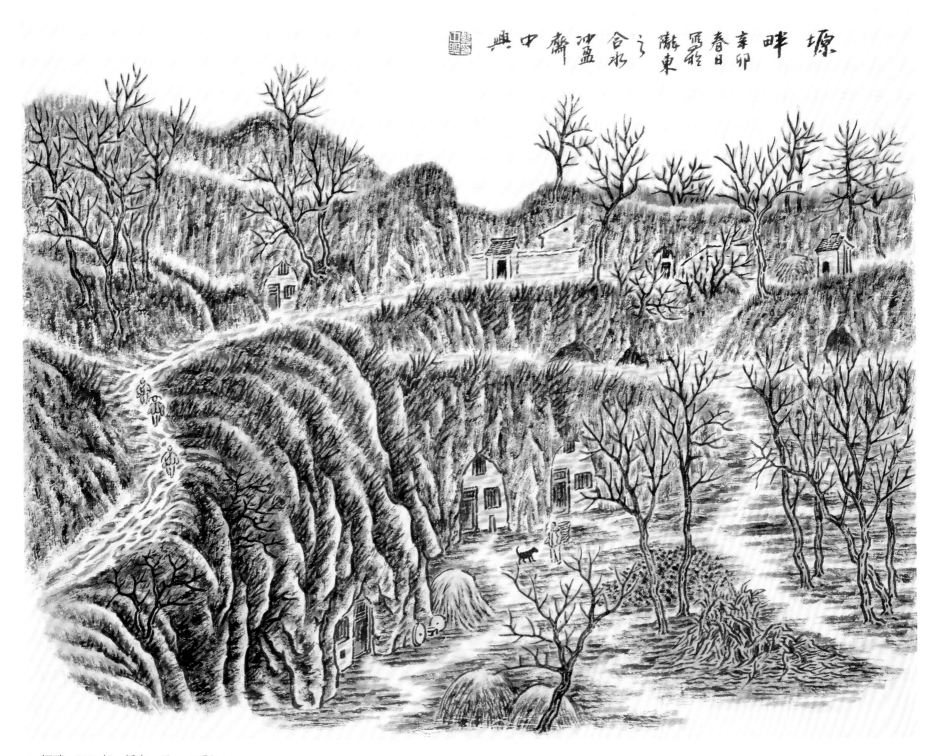

◎ 塬畔　2011年　纸本　60cm × 76cm

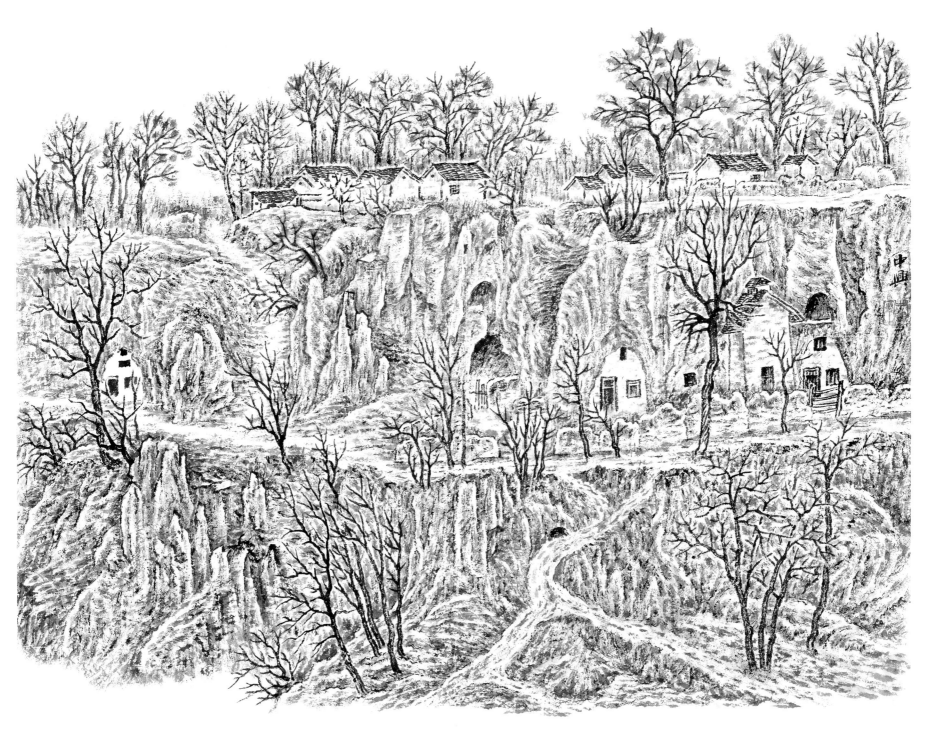

◎ 陇东　2011 年　纸本　60cm × 76cm

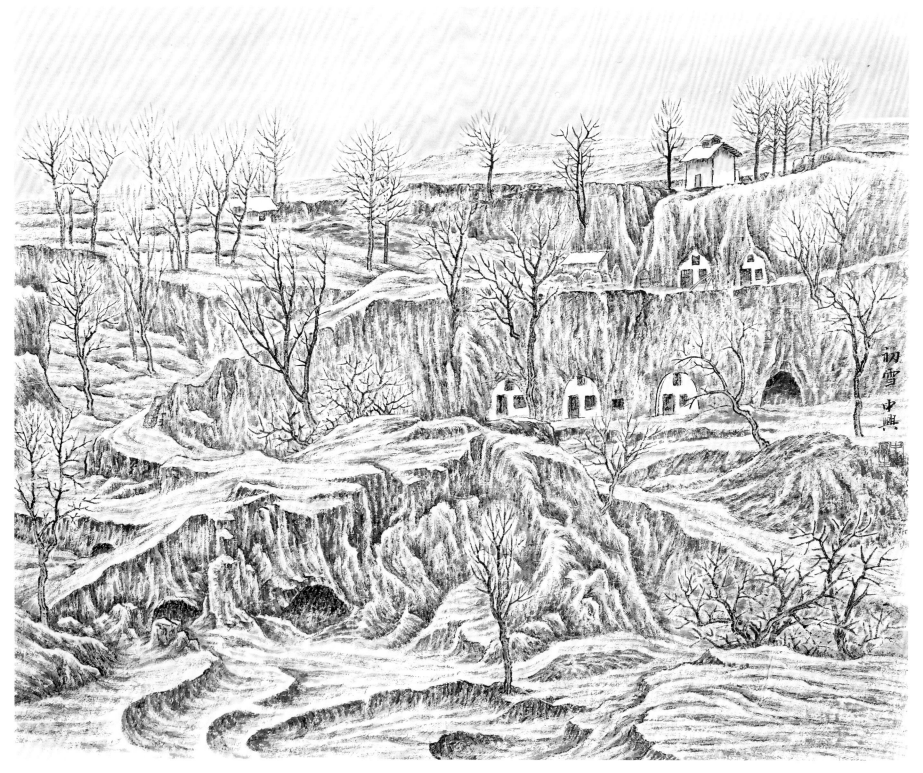

◎ 初雪　2011年　纸本　60cm × 76cm

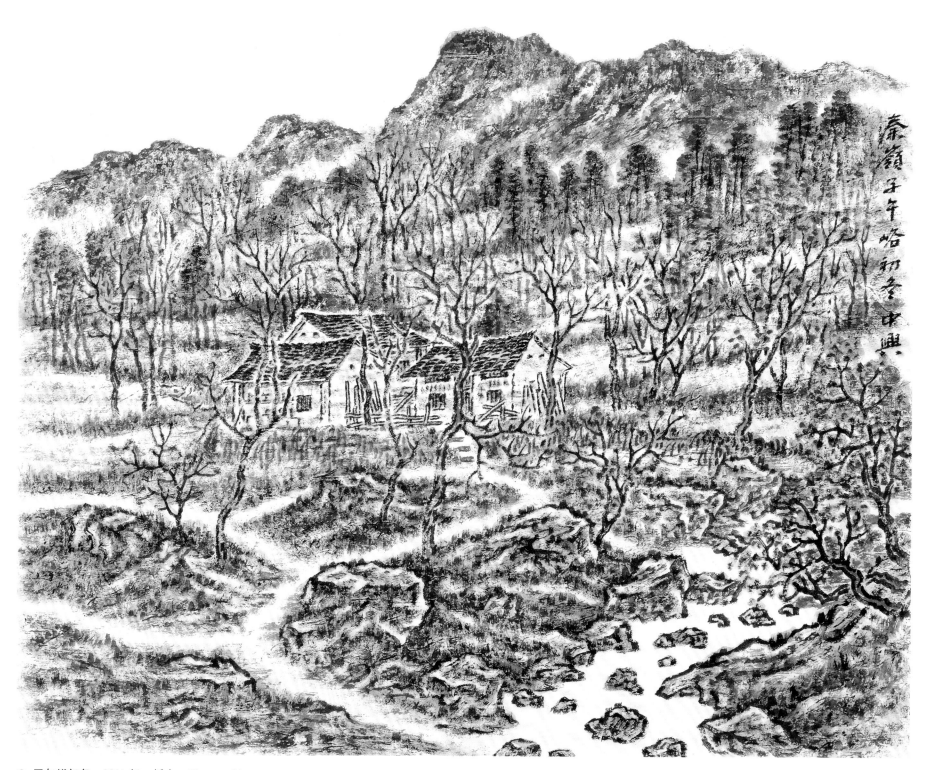

© 子午峪初冬 2011年 纸本 60cm × 76cm

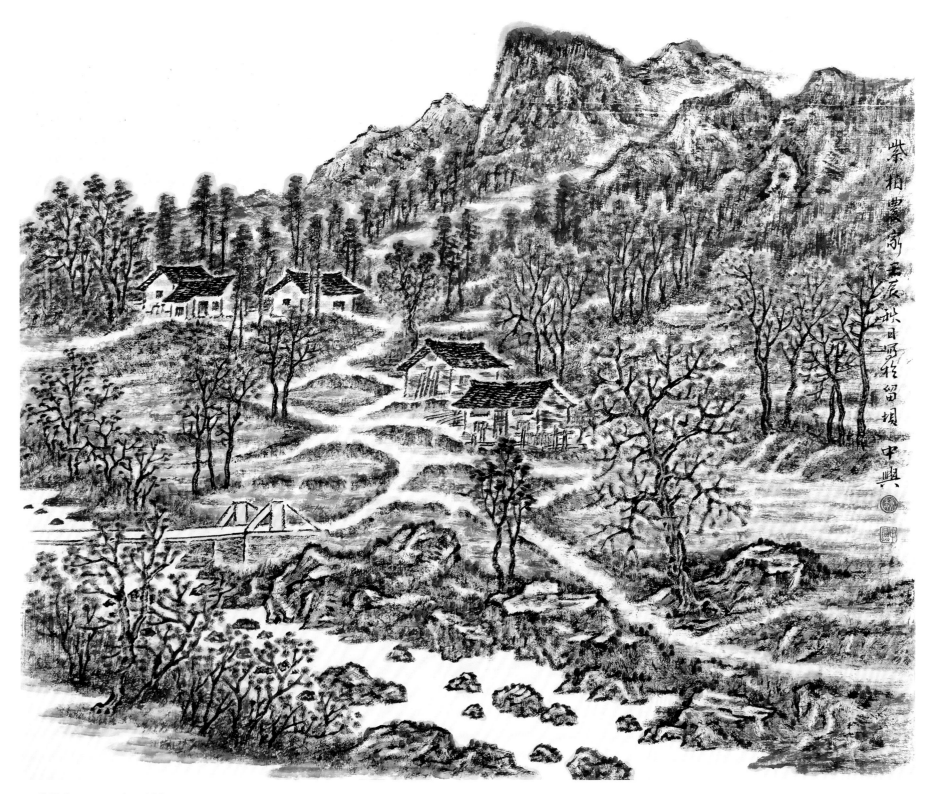

◎ 紫柏山下　2012 年　纸本　60cm × 76cm

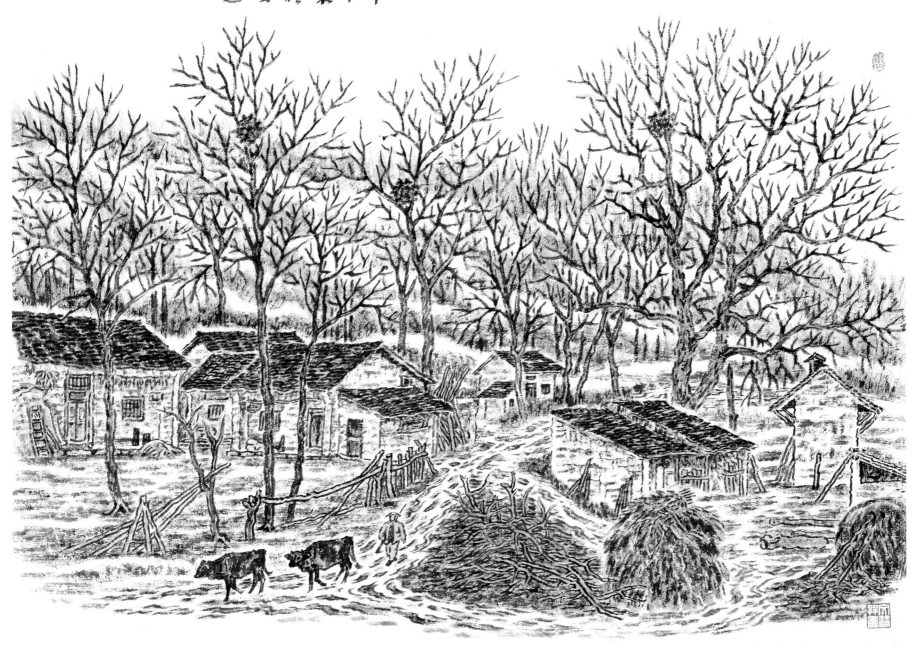

陇州老庄 壬辰春日伟平秀兴等风忆胡村沖盐甲兴
县道格承怀兴秀风忆胡村沖盐甲兴 齐

◎ 陇州老庄 2012 年 纸本 60cm × 80cm

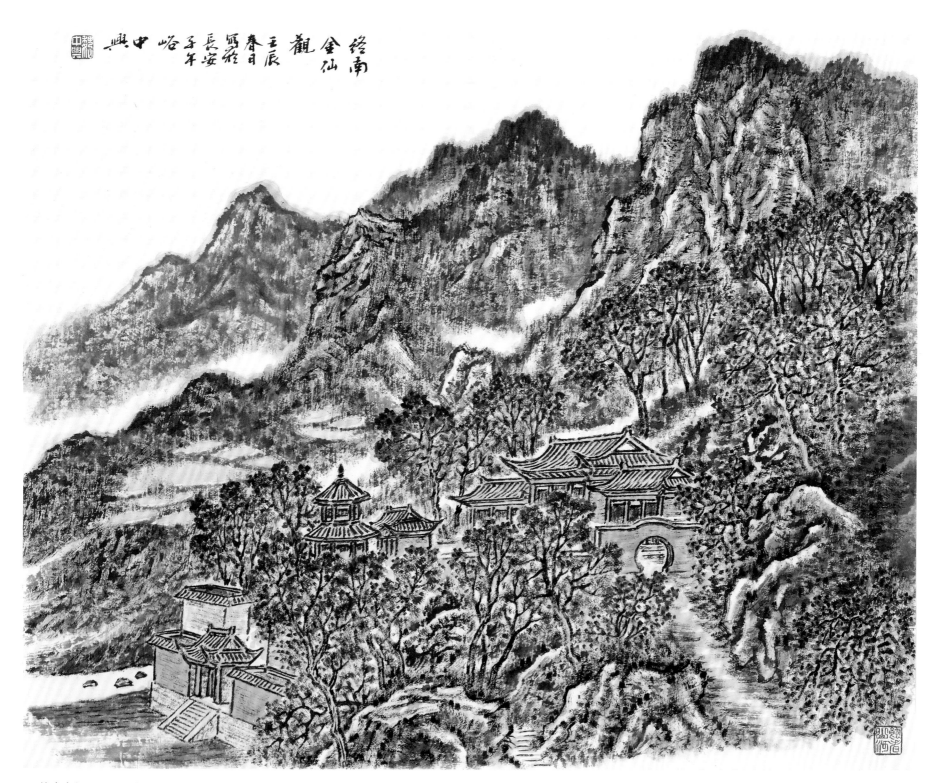

◎ 终南金仙观　2012 年　纸本　60cm × 76cm

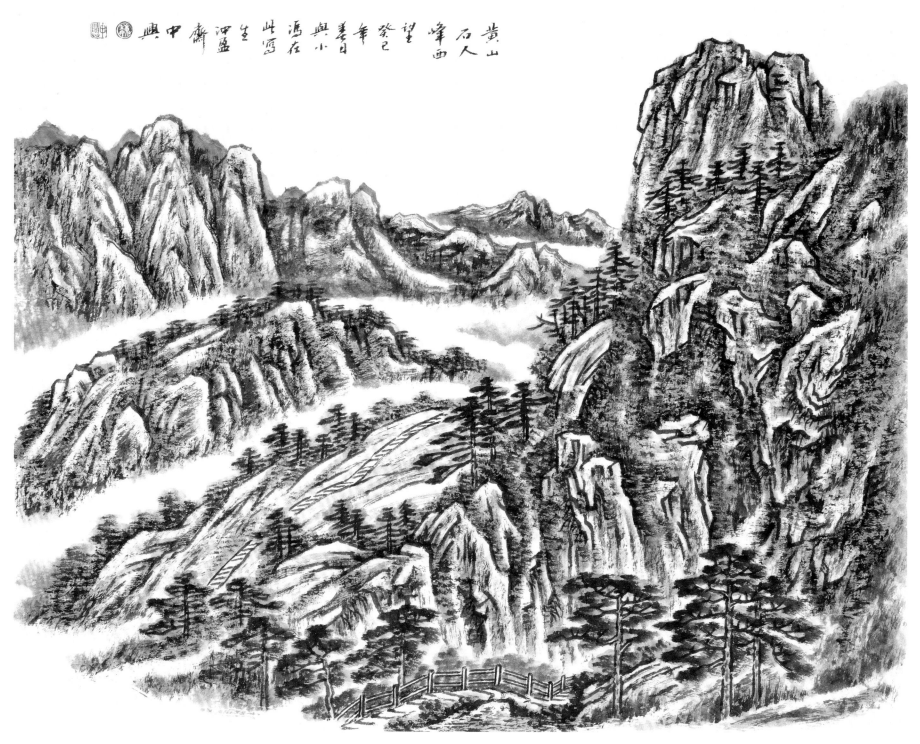

黄山石人峰下　2012 年　纸本　60cm × 76cm

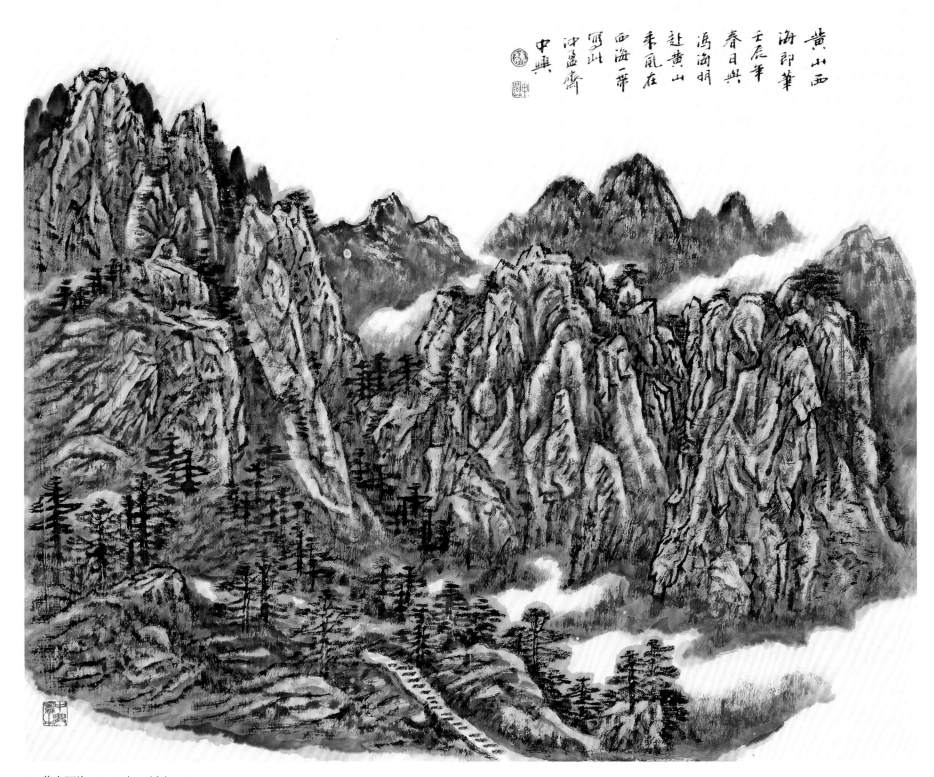

黄山西
海即筆
壬辰筆
春日與
馮洵明
赴黄山
禾風在
西海一带
寫此
沖盂齋
中興

◎ 黄山西海　2012年　纸本　60cm × 76cm

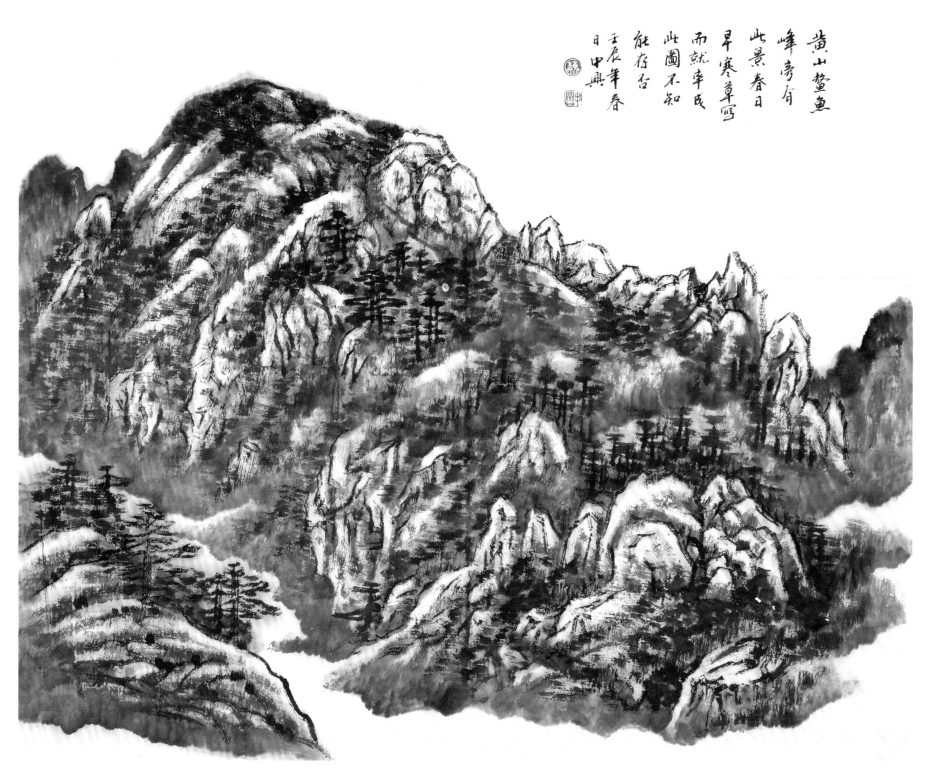

黄山鳌鱼峰旁有此景春日早寒草草写而就辛巳此图不知能存否 壬辰年春日中兴

◎ 黄山写生　2012 年　纸本　60cm × 76cm

蓮花峰下　2012年　纸本　60cm × 76cm

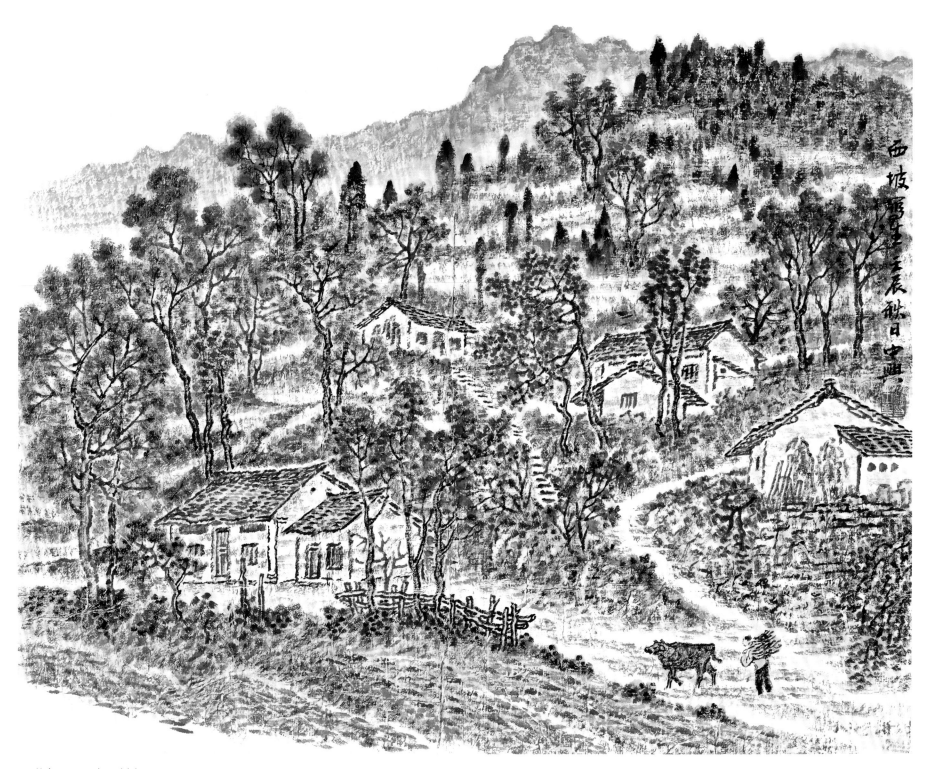

◎ 牧归　2012 年　纸本　60cm × 76cm

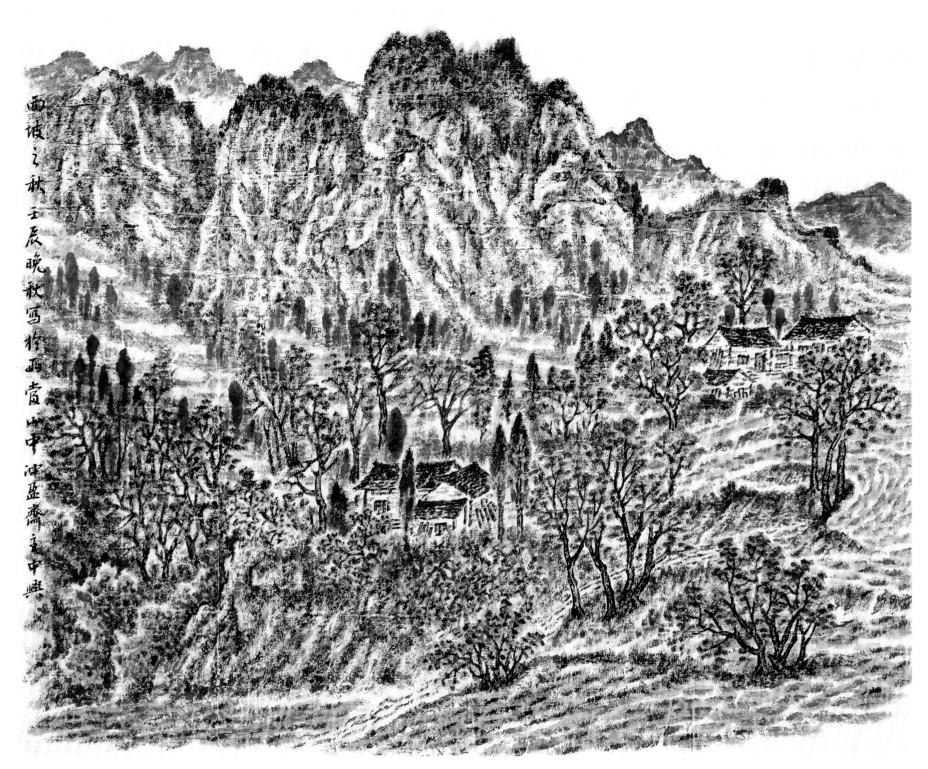

◎ 西坡之秋 2012年 纸本 60cm × 76cm

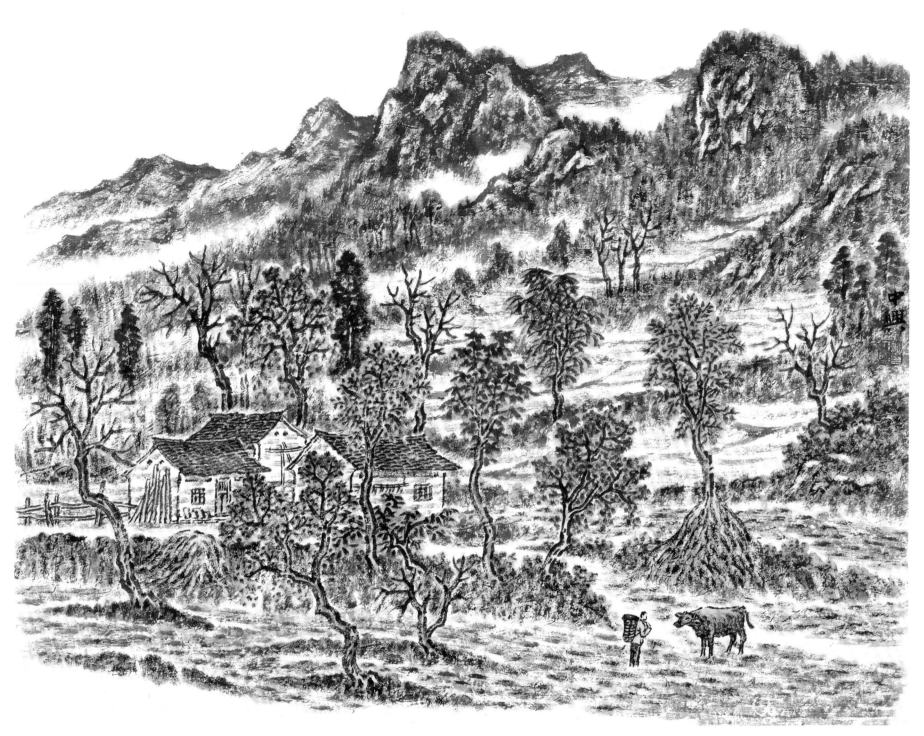

◎ 西坡　2012 年　纸本　60cm × 76cm

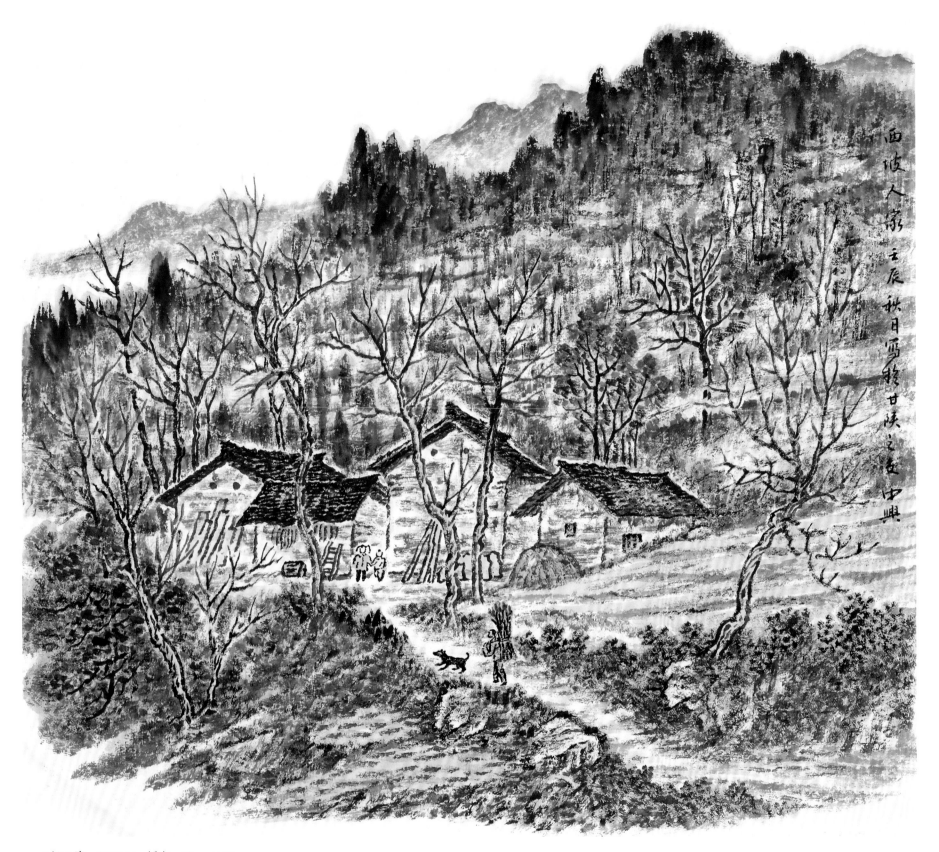

西坡人家 壬辰秋月写扵甘陕之交 中興

山坡人家　2012年　纸本　60cm × 76cm

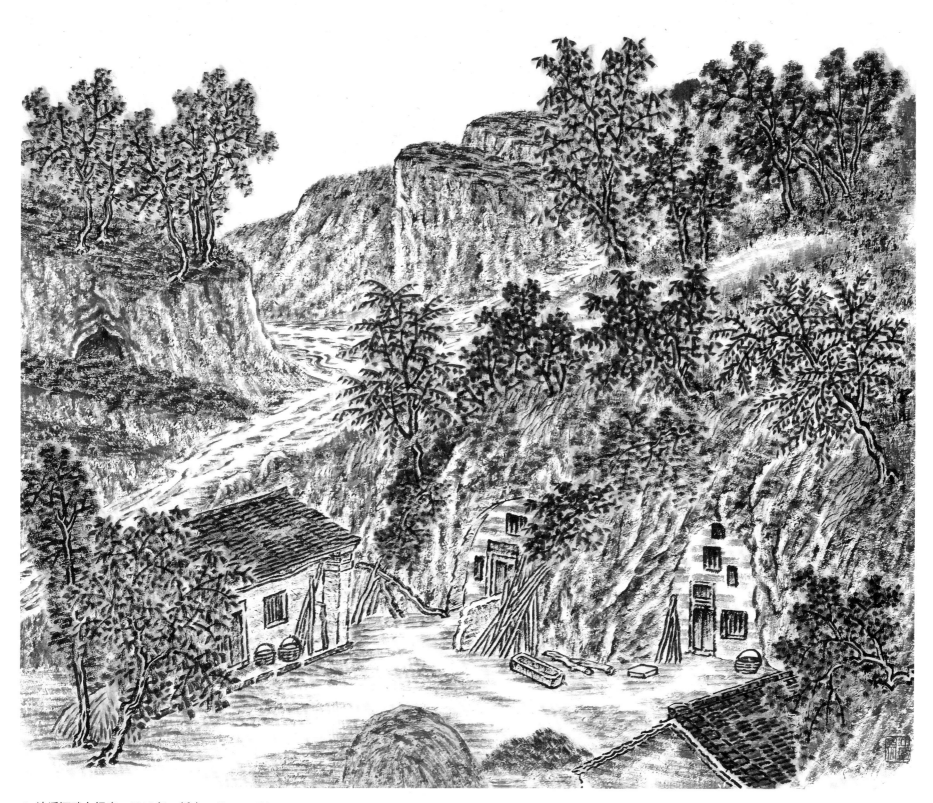

◎ 达溪河畔之杨庄　2013 年　纸本　60cm × 76cm

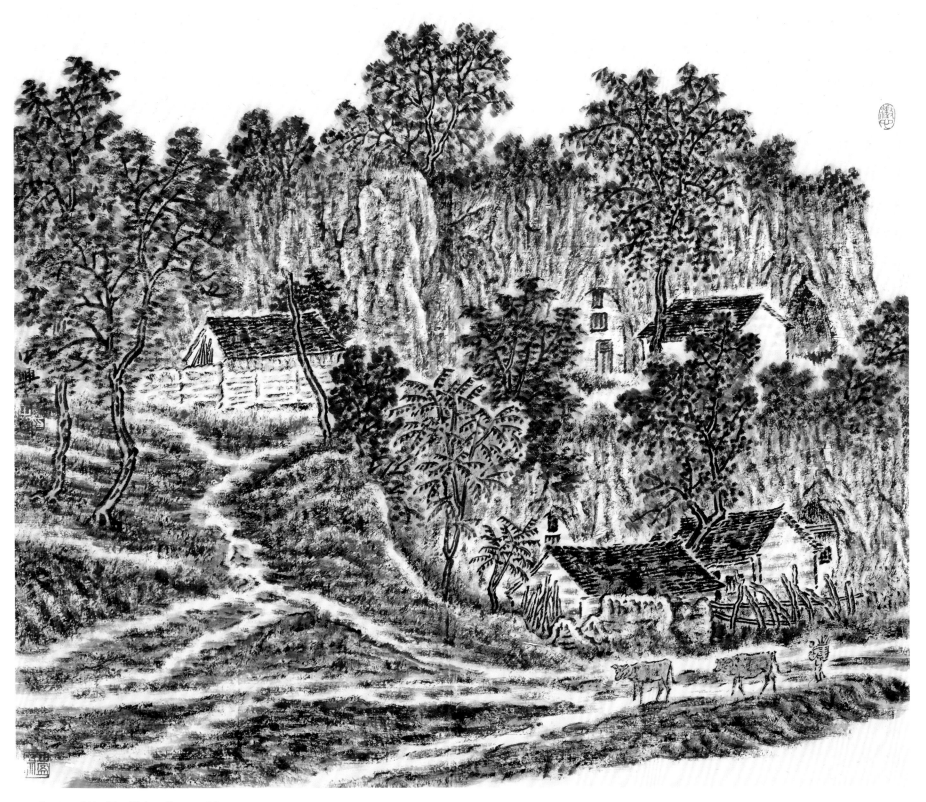

故乡 2013年 纸本 60cm × 76cm

中国当代著名美术家计志旻·李本实作品集

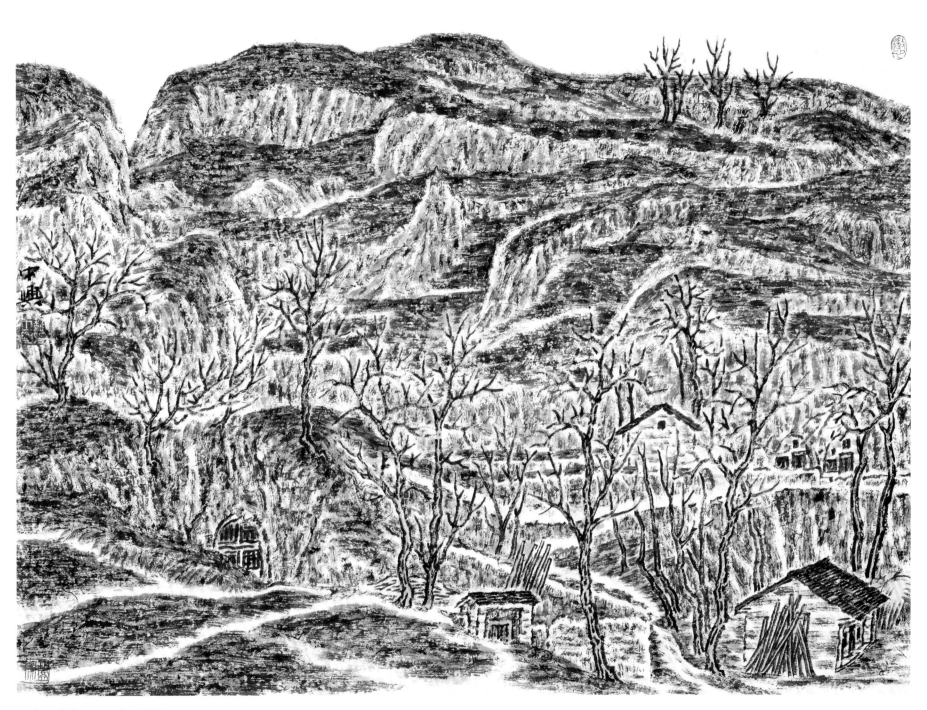

◎ 塬下农家 2013 年 纸本 60cm × 76cm

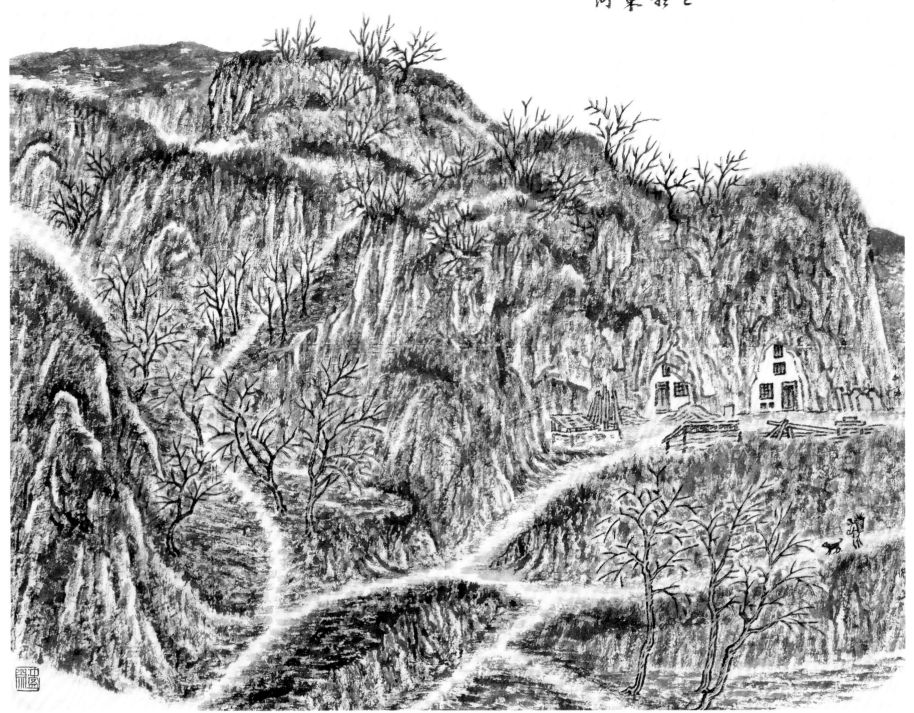

陇上初冬 写生癸巳冬 川沟微寒 河东抵己 兴中

◎ 庆城川河沟 2013年 纸本 60cm × 76cm

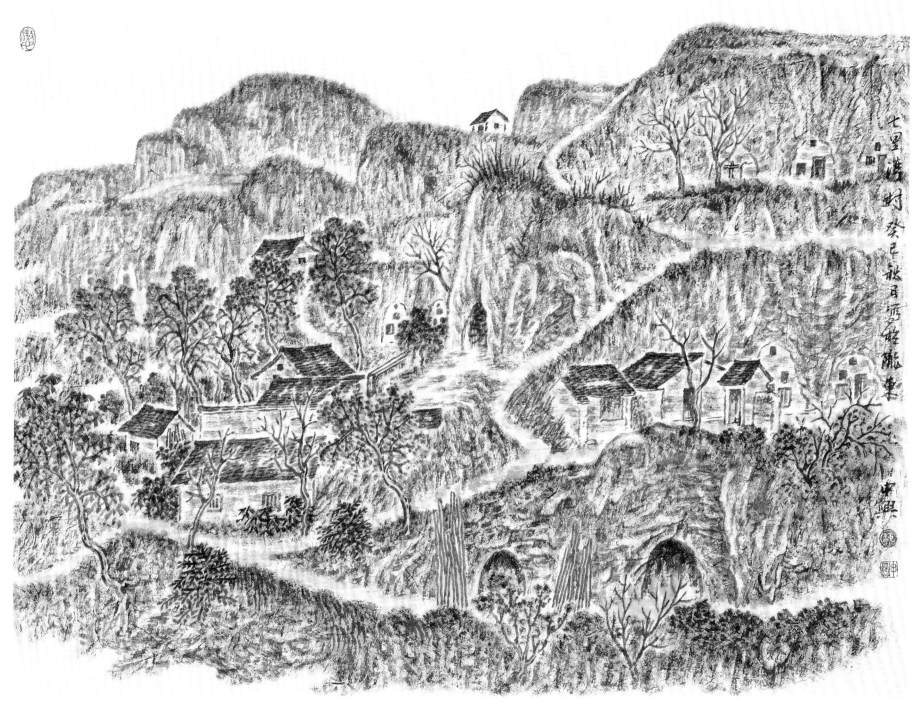

◎ 庆城七里湾　2013 年　纸本　60cm × 76cm

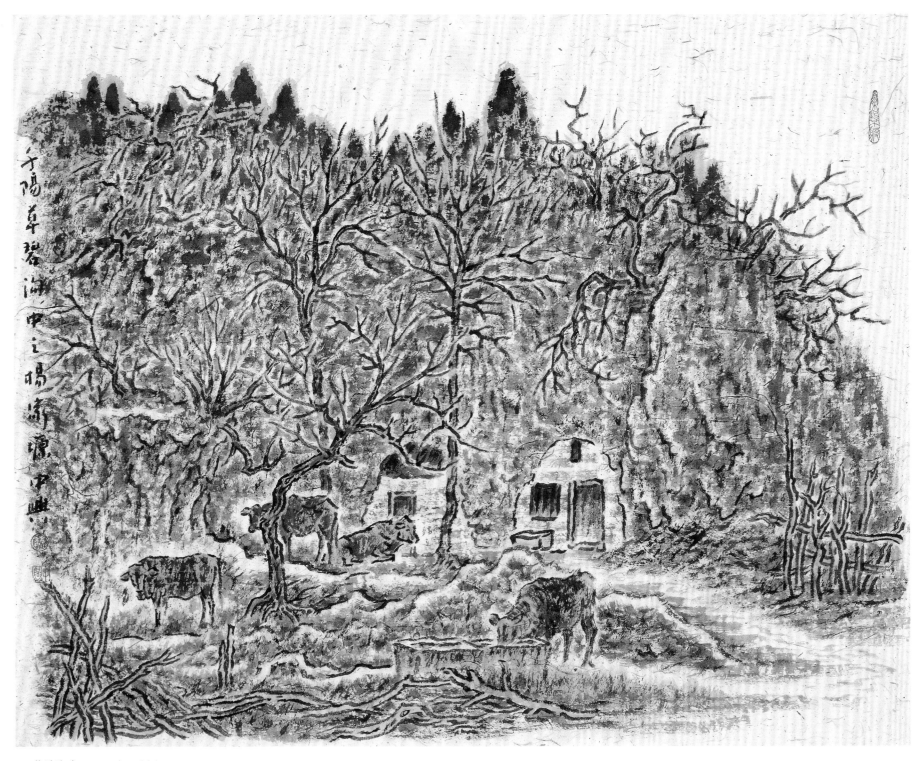

◎ 草碧沟中　2014 年　纸本　60cm × 76cm